中国书法名碑名帖原色放大本

汉·袁安袁敞碑

胡紫桂 主编

湖南美术出版社

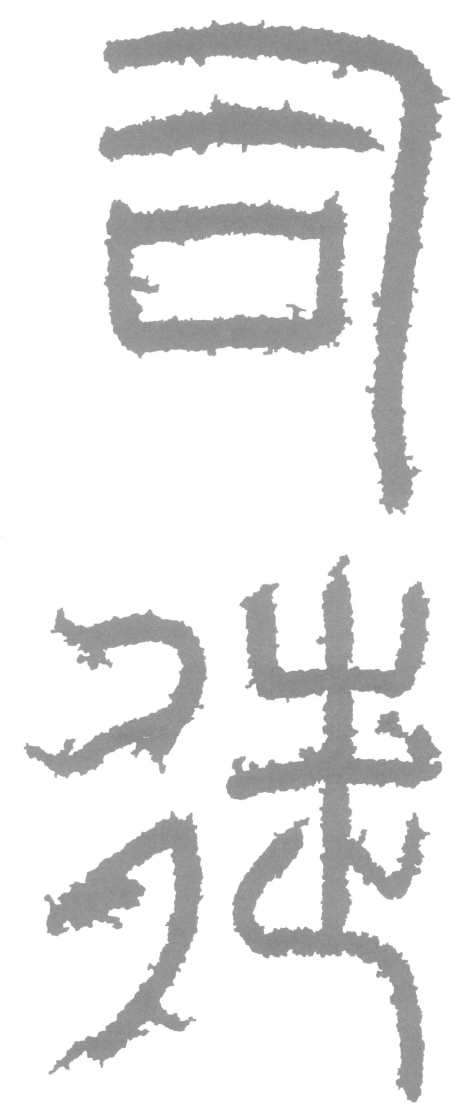

图书在版编目（CIP）数据

汉·袁安袁敞碑／胡紫桂主编.— 长沙：湖南美术出版社，2015.10
（中国书法名帖原色放大本）
ISBN 978-7-5356-7584-2

Ⅰ.①汉… Ⅱ.①胡… Ⅲ.①篆书—碑帖—中国—汉代 Ⅳ.①J292.22

中国版本图书馆CIP数据核字（2016）第021151号

Han·Yuan An Yuan Chang Bei
汉·袁安袁敞碑
（中国书法名碑名帖原色放大本）

出版人：李小山
主　编：胡紫桂
副主编：邹方斌　陈　麟
编　委：谢友国　倪丽华　齐　飞
责任编辑：邹方斌
装帧设计：造书房
版式设计：彭　莹
出版发行：湖南美术出版社
　　　　　（长沙市东二环一段622号）
经　销：全国新华书店
印　刷：成都市金雅迪彩色印刷有限公司
开　本：889×1194　1/8
印　张：5
版　次：2015年10月第1版
印　次：2017年12月第2次印刷
书　号：ISBN 978-7-5356-7584-2
定　价：28.00元

【版权所有，请勿翻印、转载】
邮购联系：0731-84787105　邮编：410016
网　　址：http://www.arts-press.com/
电子邮箱：market@arts-press.com
如有倒装、破损、少页等印装质量问题，请与印刷厂联系斠换。
联系电话：028-84842345

《袁安碑》，全称《汉司徒袁安碑》。碑高153cm，宽约74cm，篆书，存139字，共10行，本满行16字，因下截残损，每行各缺1字。原石出土时间不详，碑侧有明万历二十六年（1598）三月题记。此碑后被移入庙中作供案，因文字朝下，长期无人知晓，1929年为一儿童发现，遂得流传。碑石现藏河南博物院。《袁敞碑》，全称《汉司空袁敞碑》，东汉元初四年（117）立。碑石高78.5cm，宽71.5cm，文字残损较多，篆书，10行，行存5至9字不等。此碑1922年春出土于河南偃师，1925年石归罗振玉，现藏辽宁省博物馆。

袁安为袁敞之父，两碑各记二人生平，碑文与《后汉书》本传所记大略相同，然较简约，无赞词。袁安，字邵公（《袁安碑》中作召公），汝南汝阳（今河南商水西南）人。少承家学，举孝廉，历任阴平县长、任城县令、楚郡太守、河南尹，后至太仆、司空、司徒，位列三公。袁安为官政令严明，案法平允，廉直守正，不畏权贵，卒于永元四年（92）。袁敞，字叔平，官至司空，亦位居三公。其为官廉劲，不阿权贵，后因忤触外戚邓氏，被免职而自杀。不久即被平反，复其官，以三公之礼安葬。袁氏累世隆盛，为东汉世家大族，袁绍、袁术皆为其宗嗣。

《袁安碑》和《袁敞碑》皆为汉代篆书碑刻之代表作。篆书至汉代已不如秦时兴盛，书碑多用隶书。此两碑之用篆书，实因袁安、袁敞二人地位显赫，用古体以示隆重。此时去秦尚近，碑字笔迹相承，犹得秦篆古意。两碑风格接近，疑出自一人之手。两碑虽历代不曾被著录，亦无书丹人名，但无疑为汉代篆书之典型，殊可宝贵。

结构宽博舒展，笔画瘦劲圆融，风格朴茂雄厚，既端严庄重，又含飘逸之势，

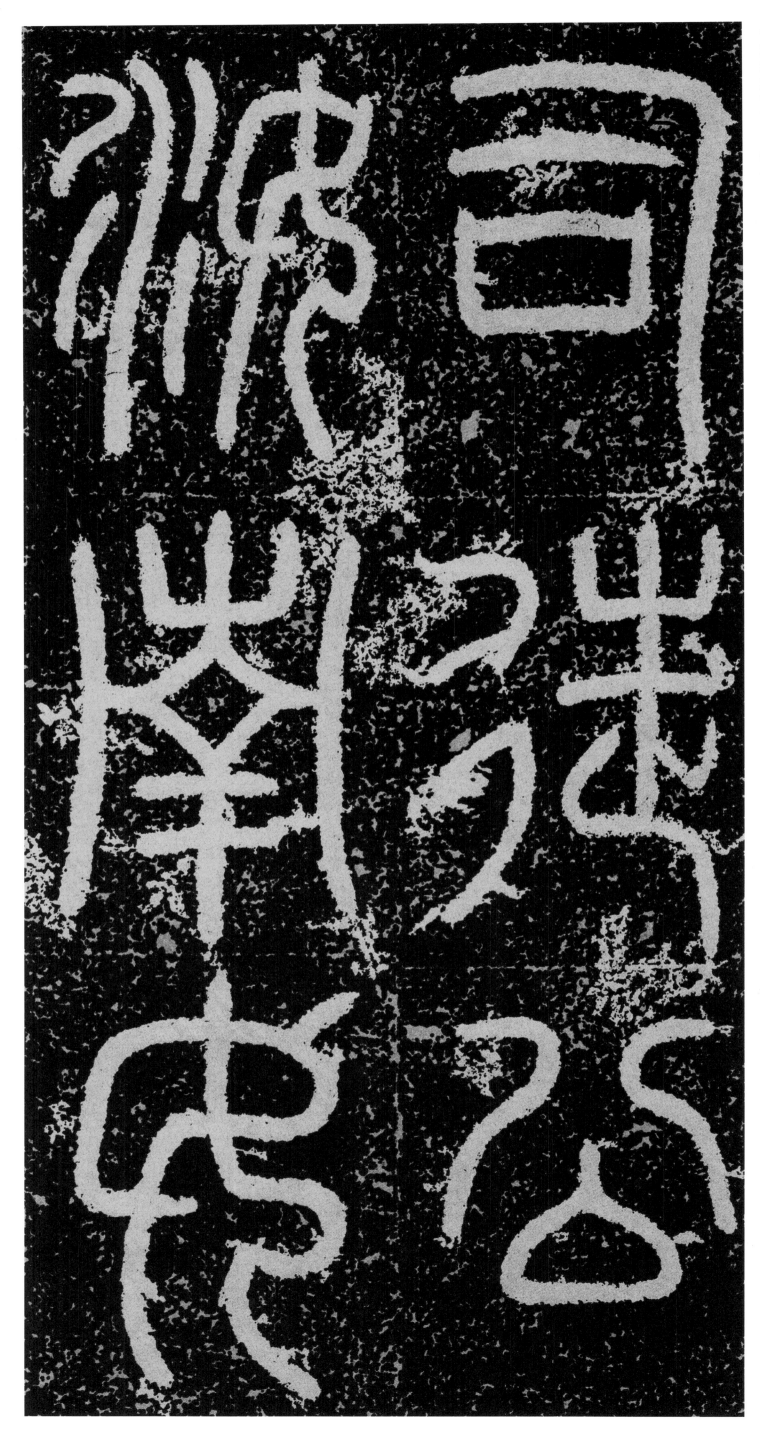



司徒公汝南女（汝

（《袁安碑》）

2

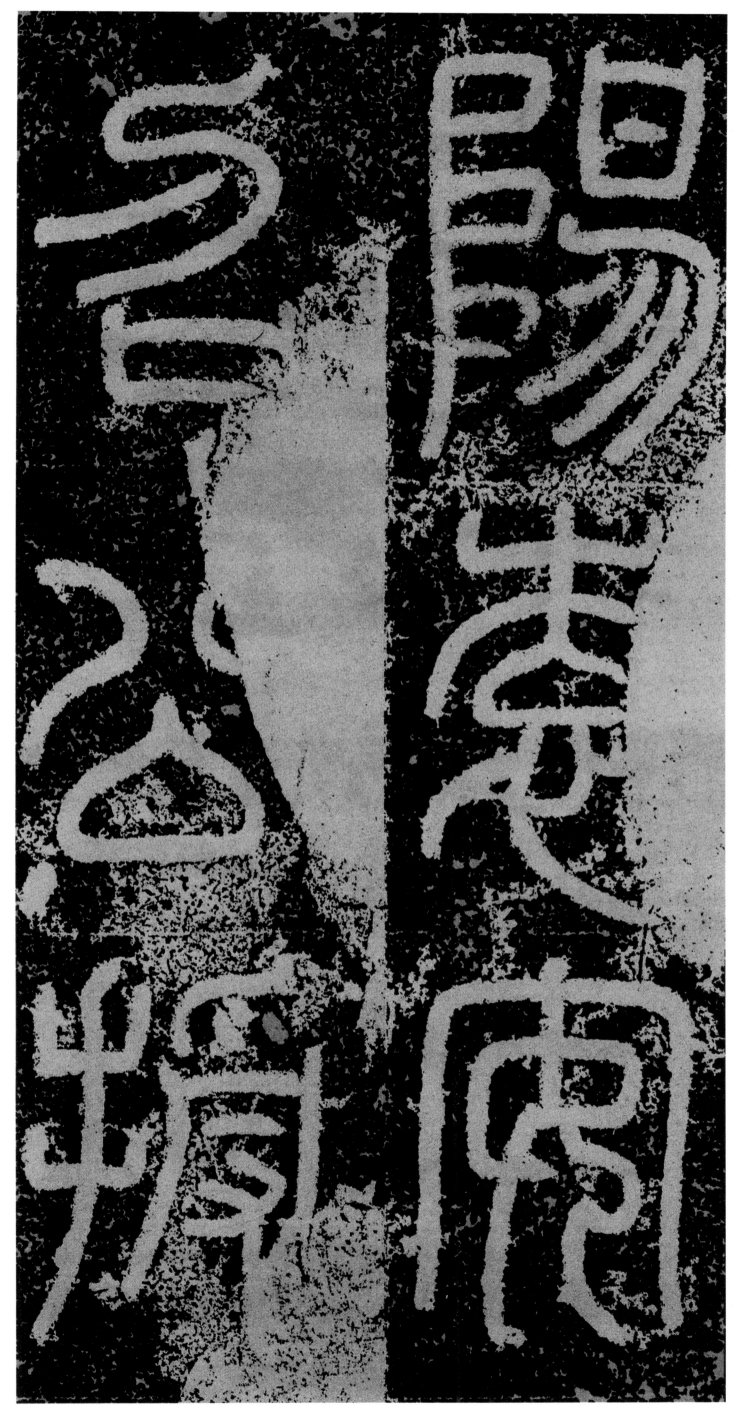

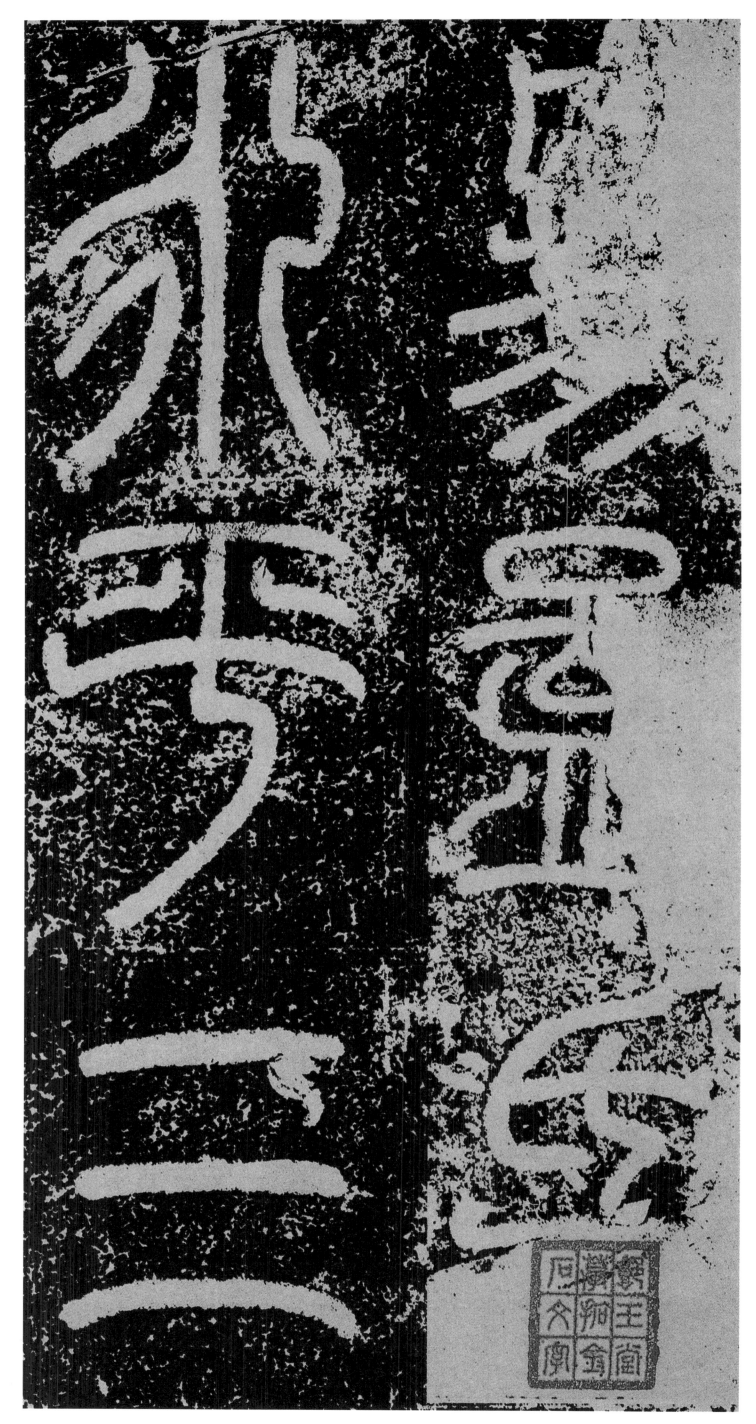

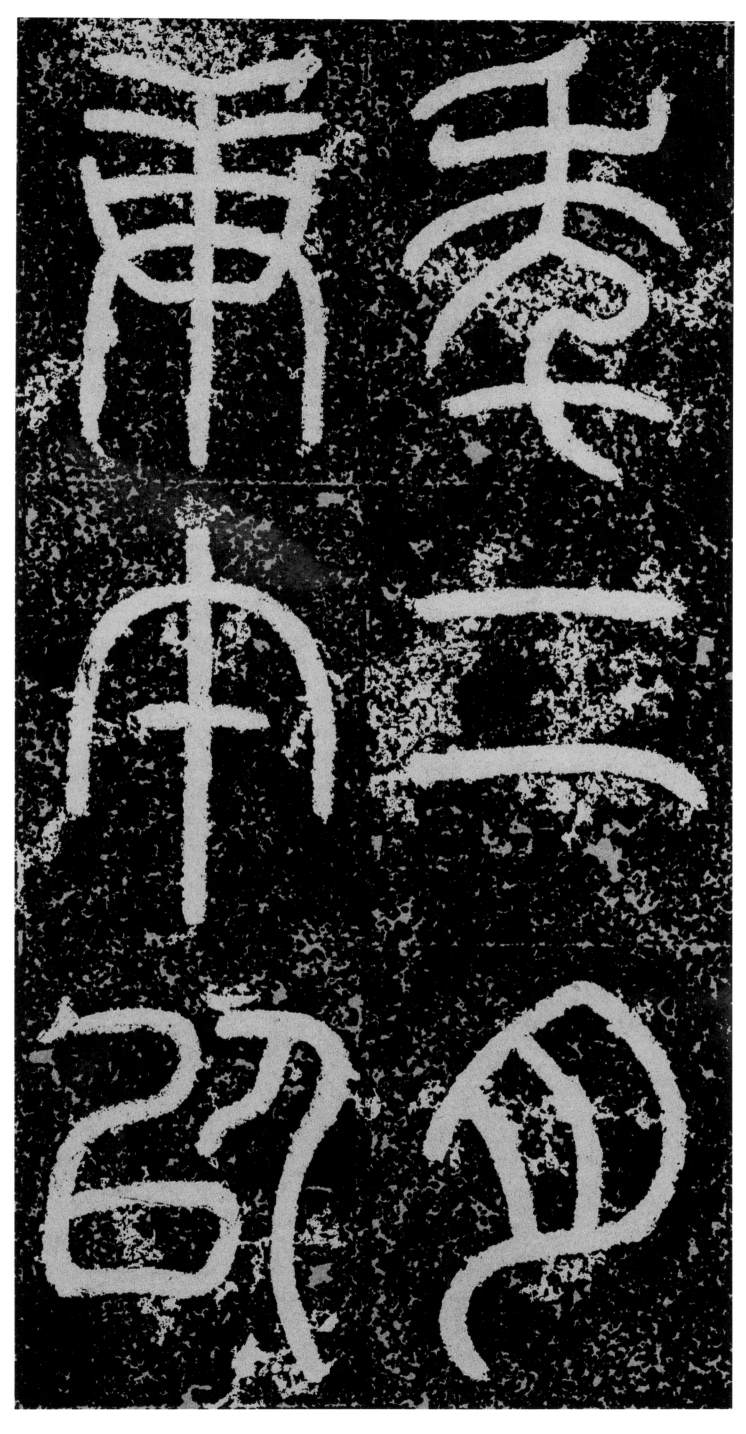

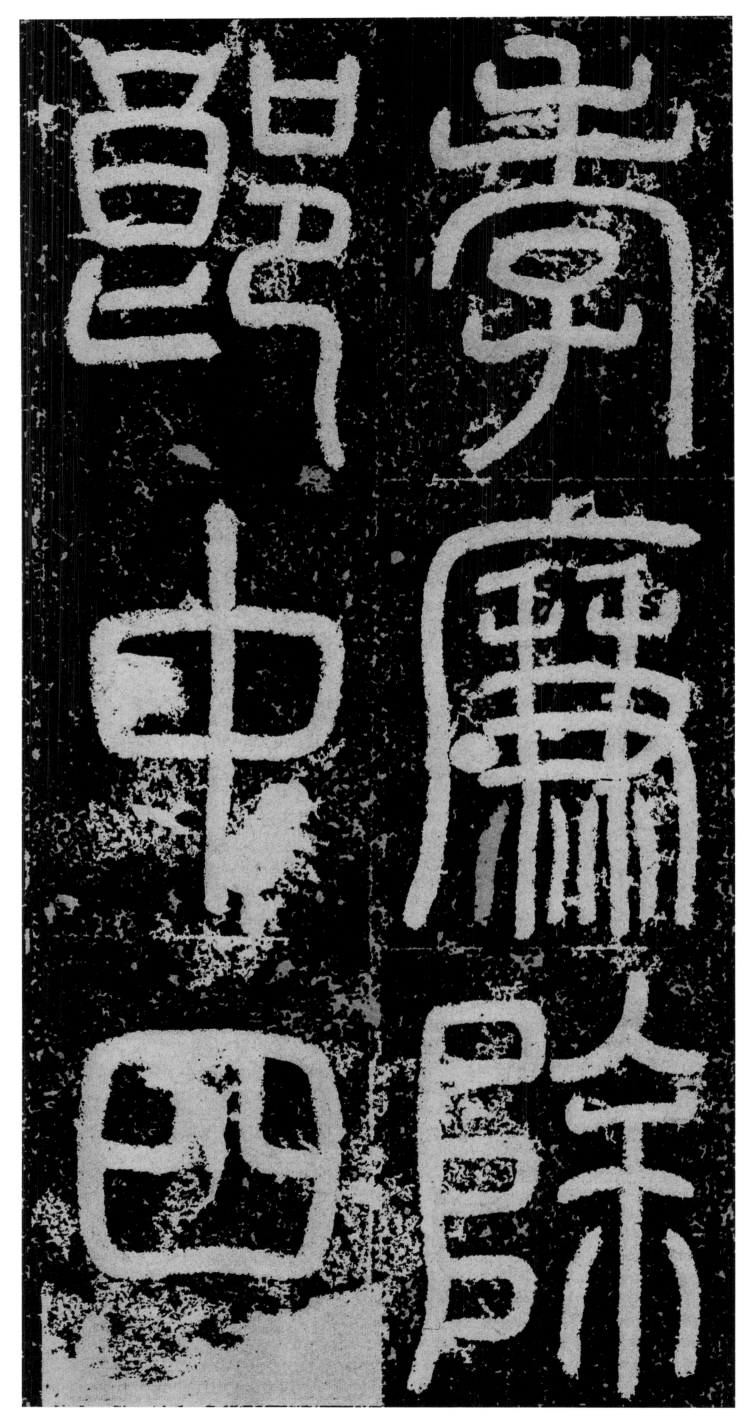

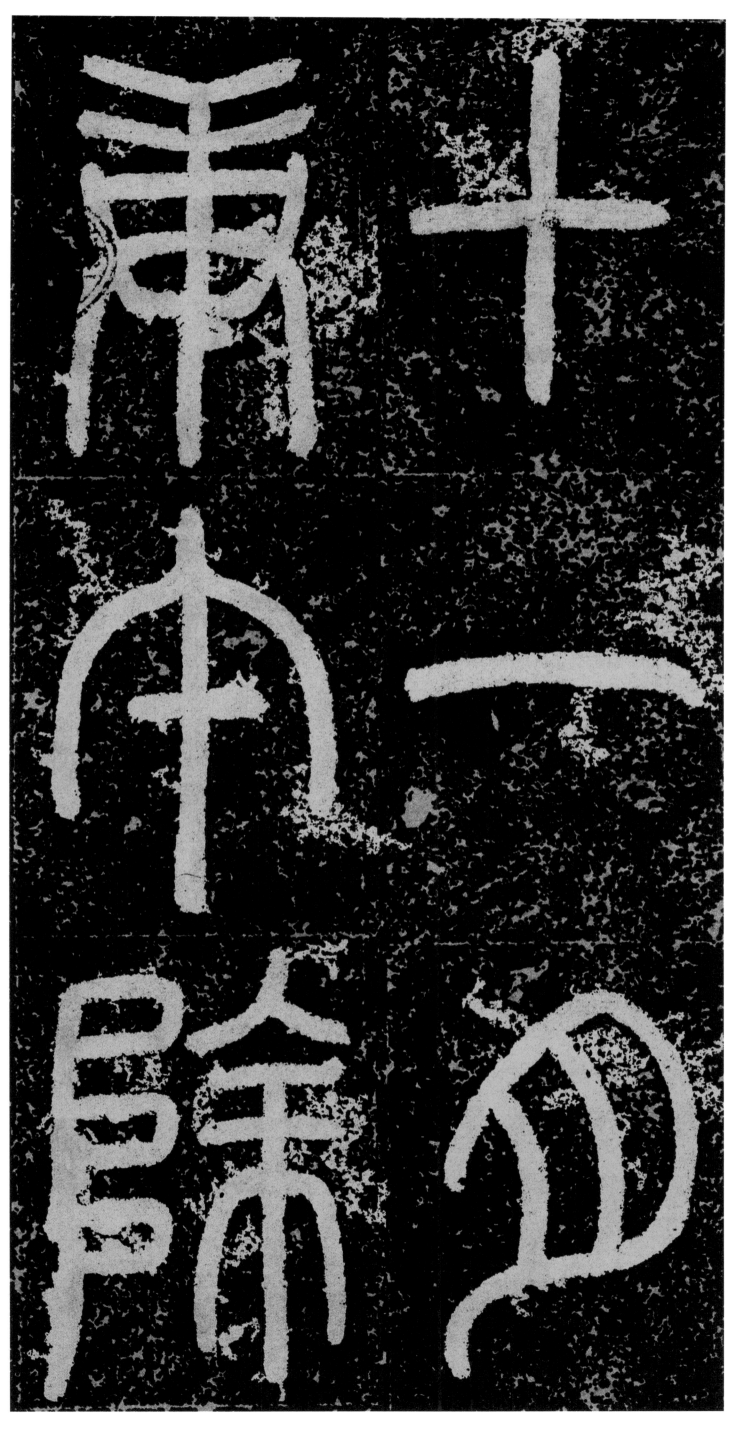

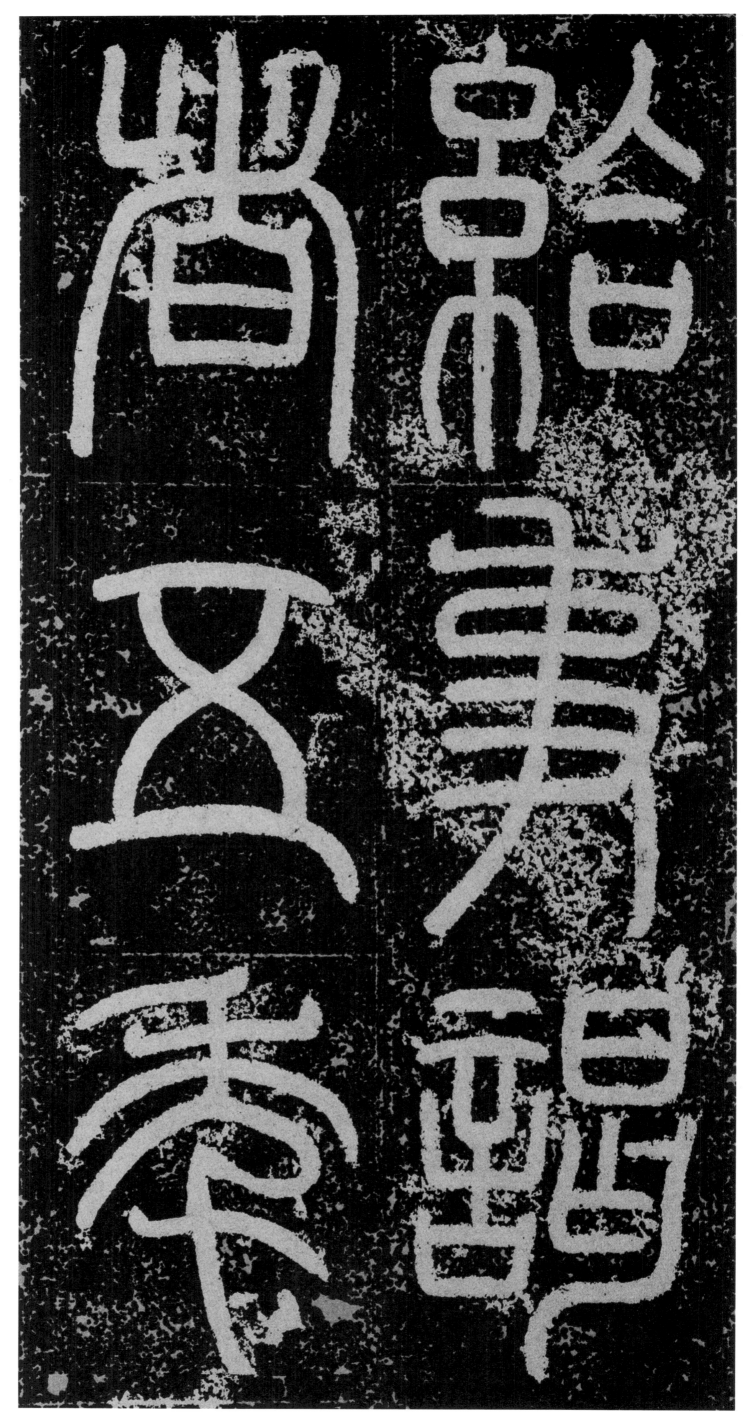

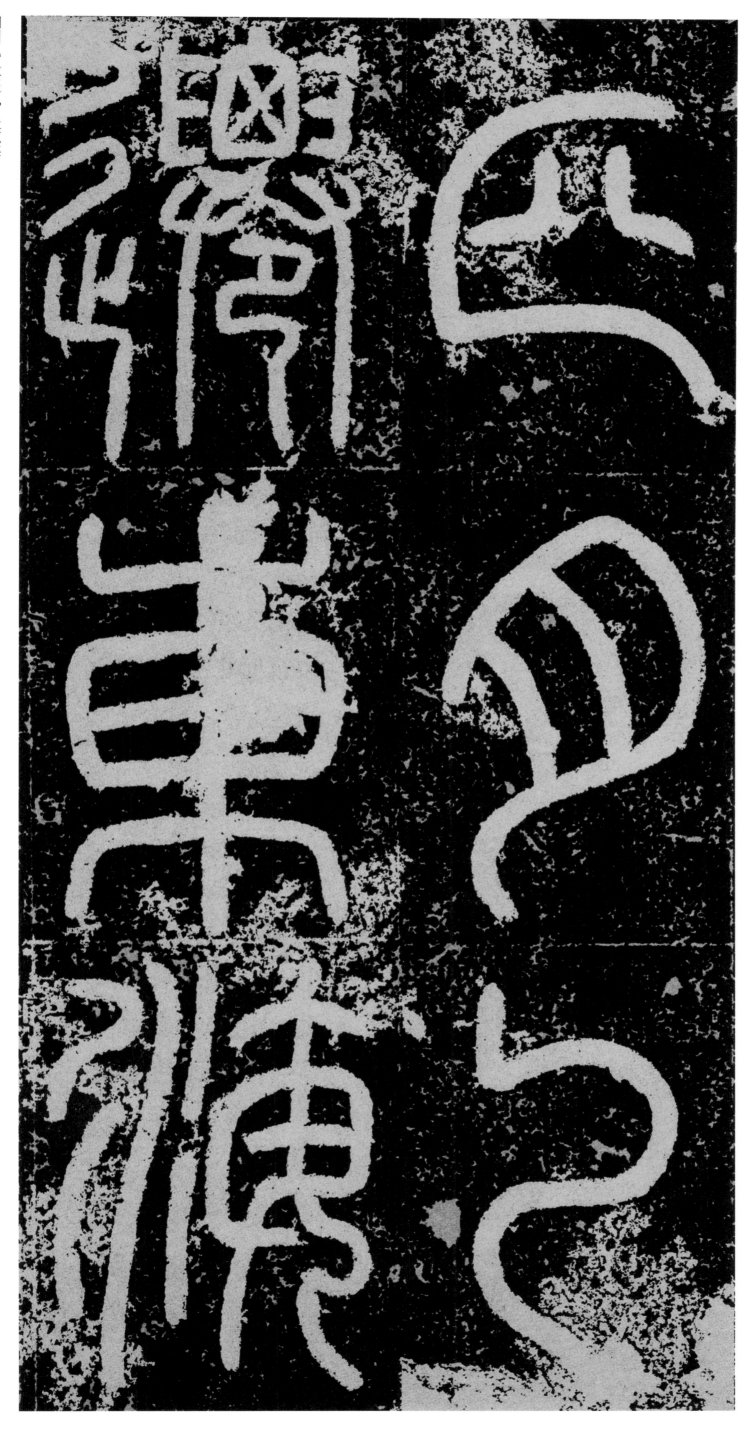

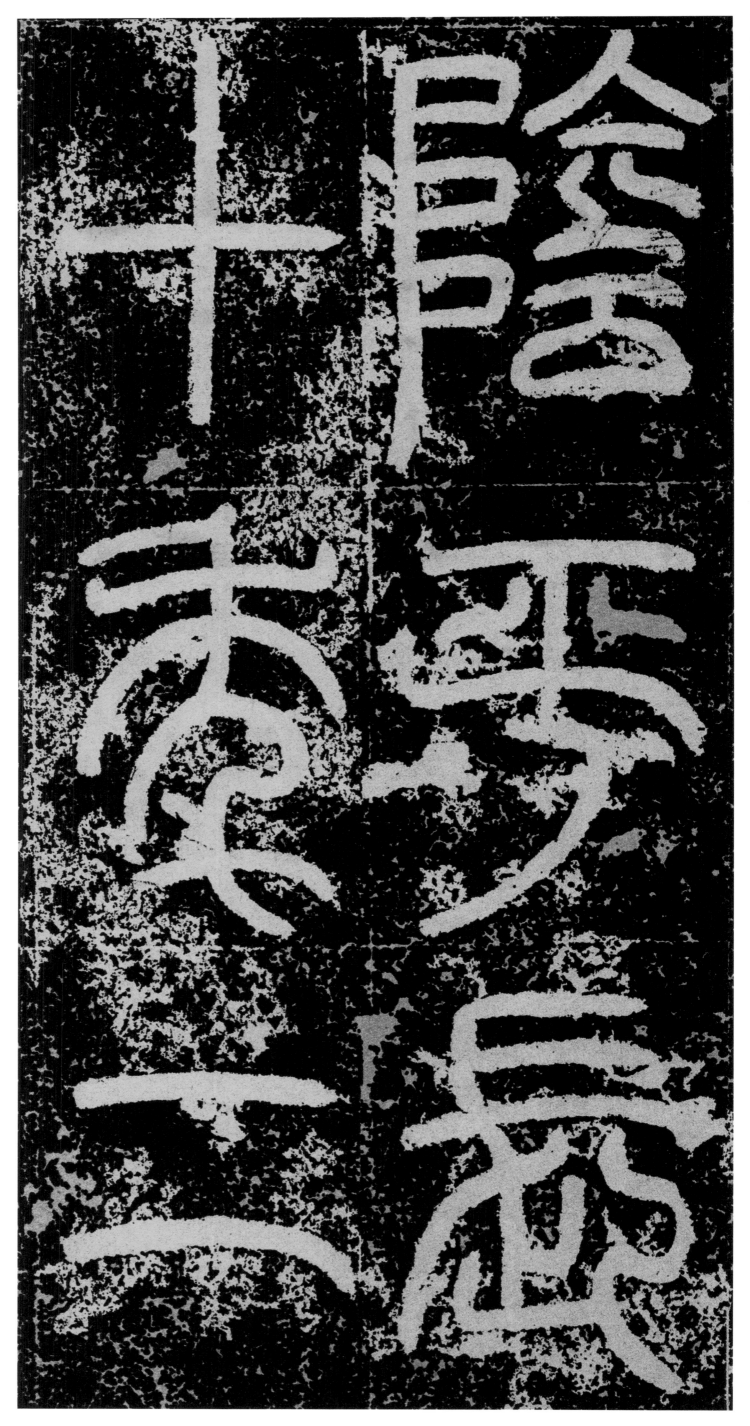

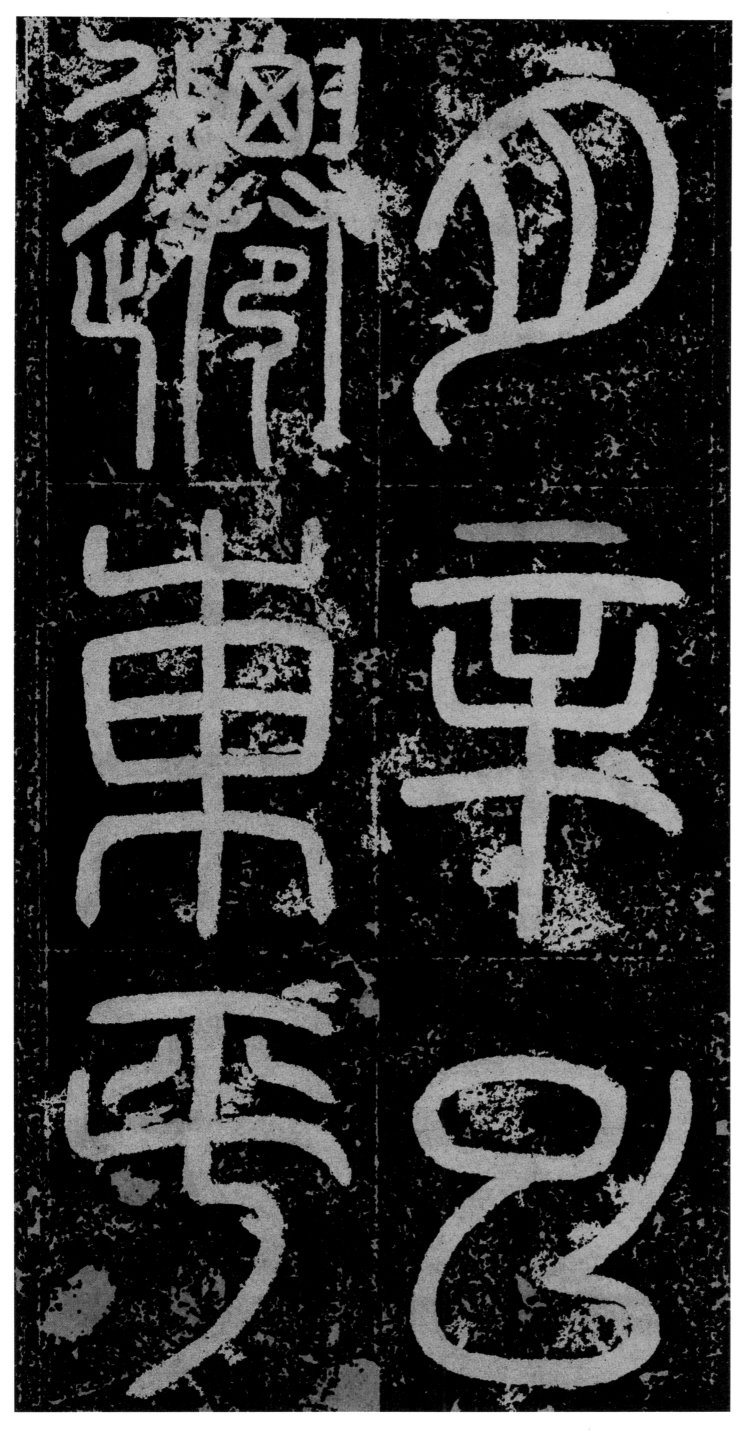

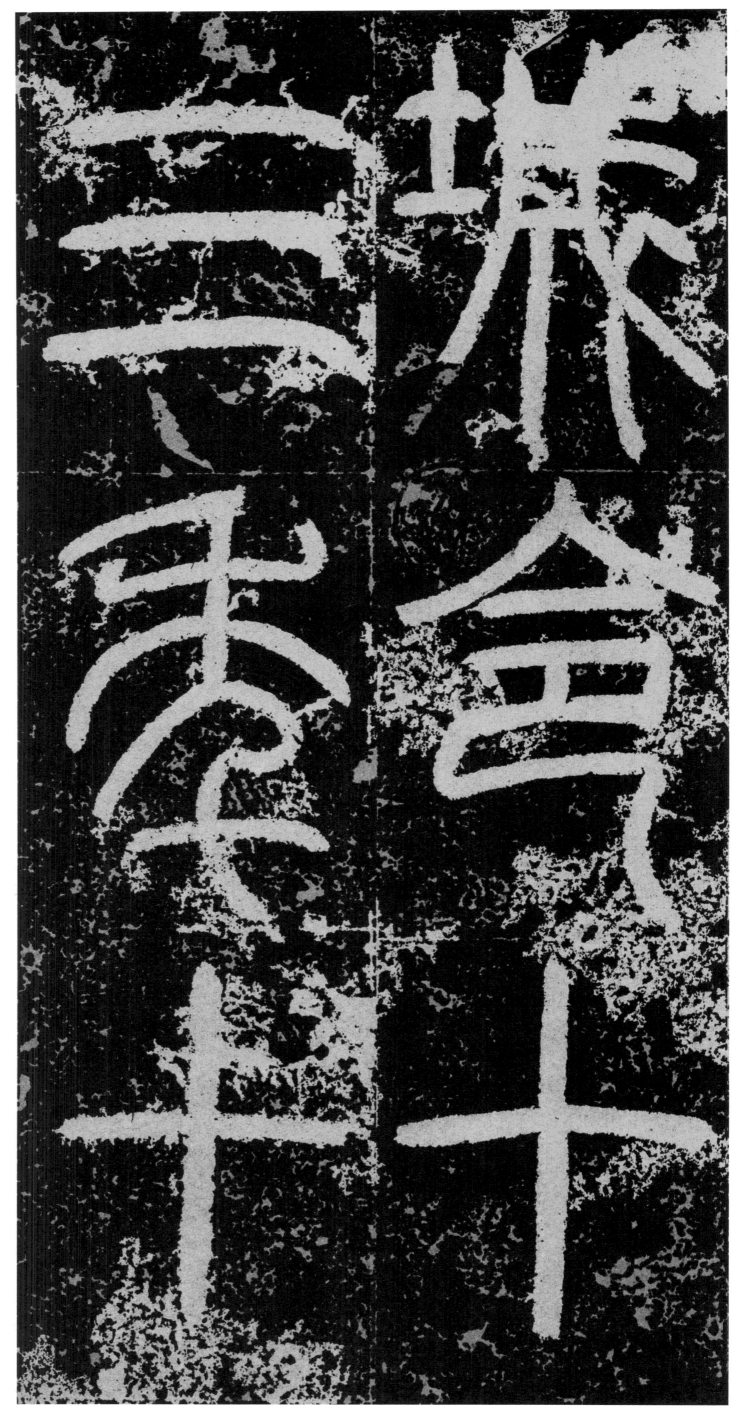

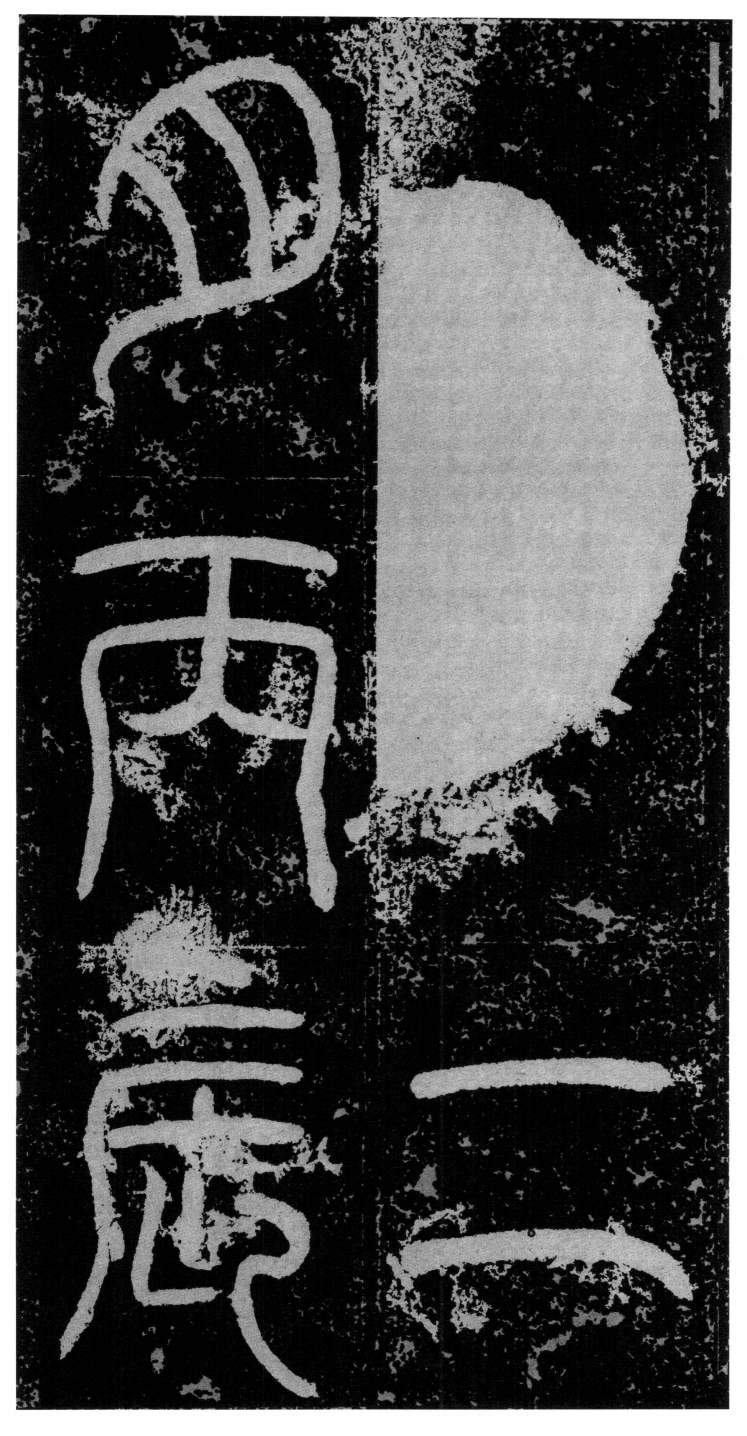

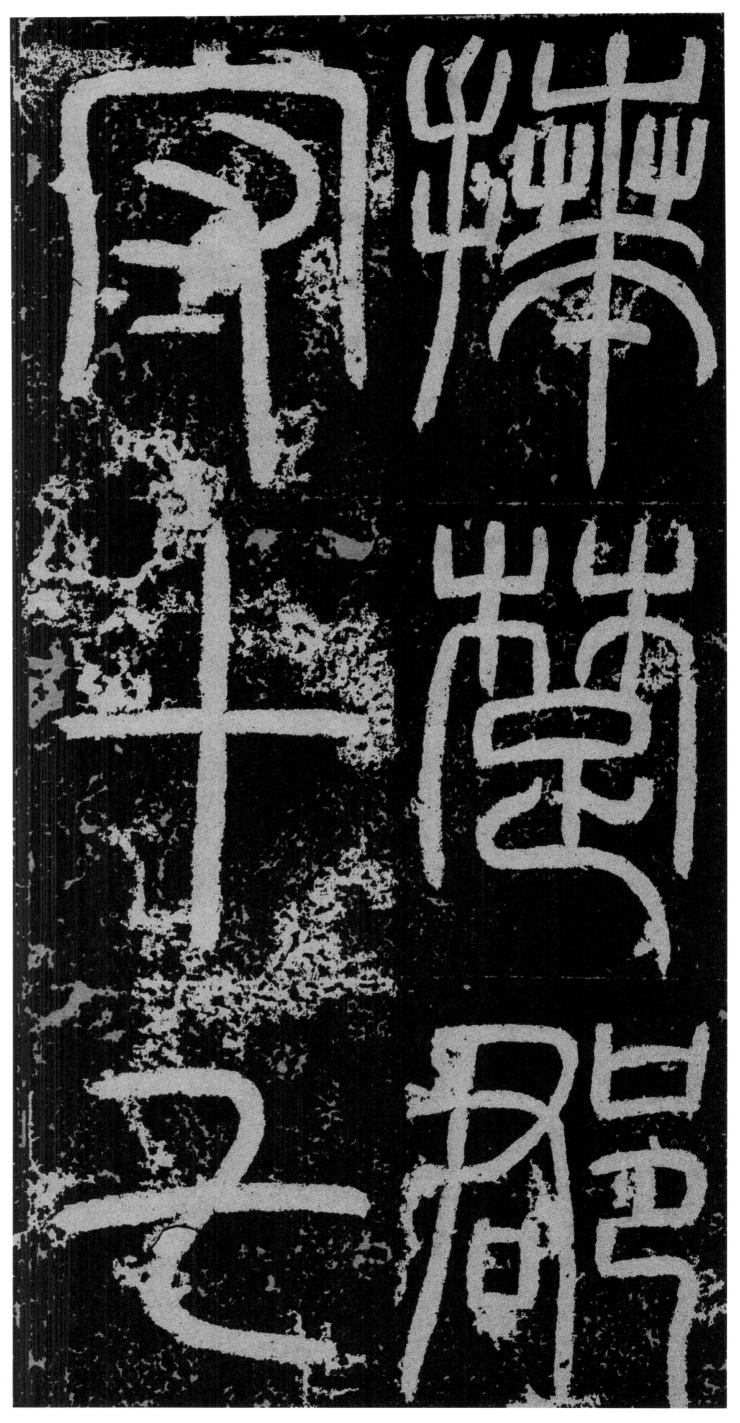

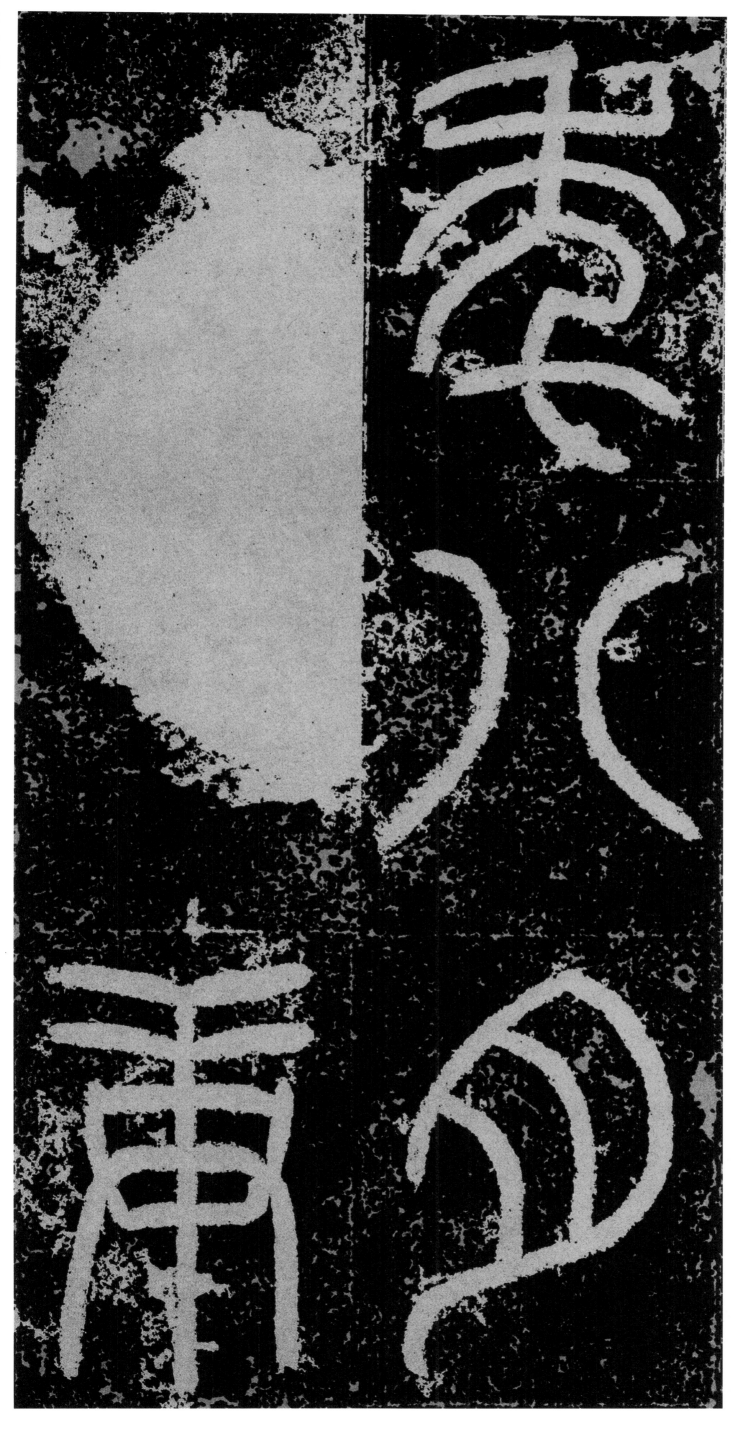

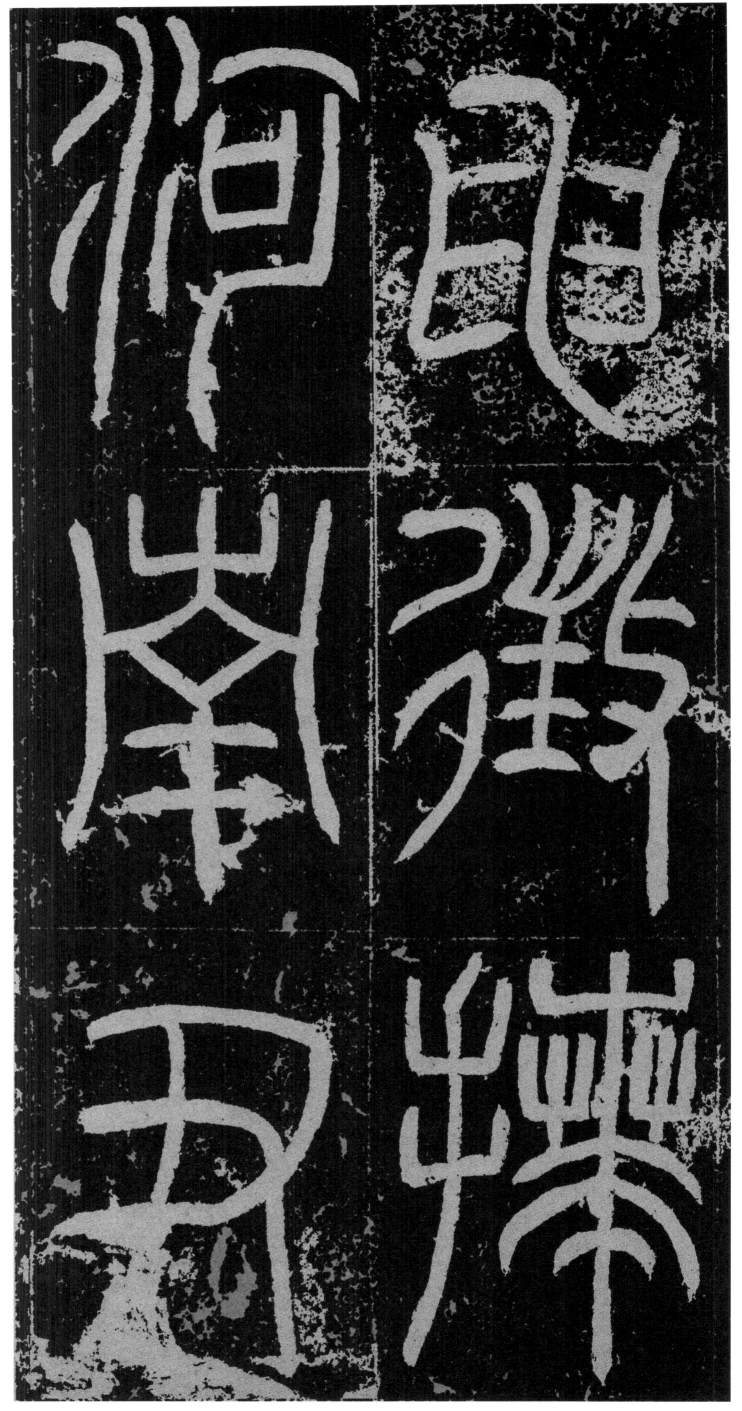

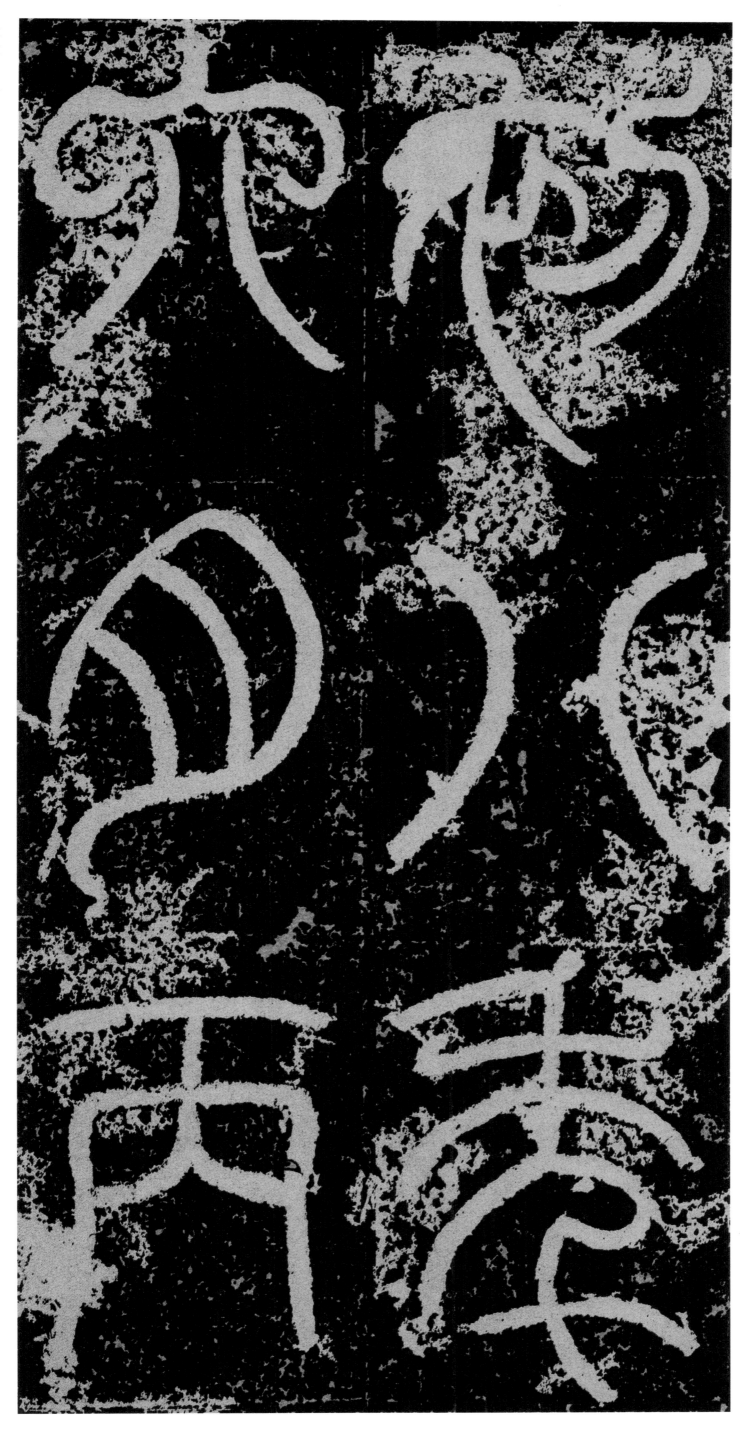

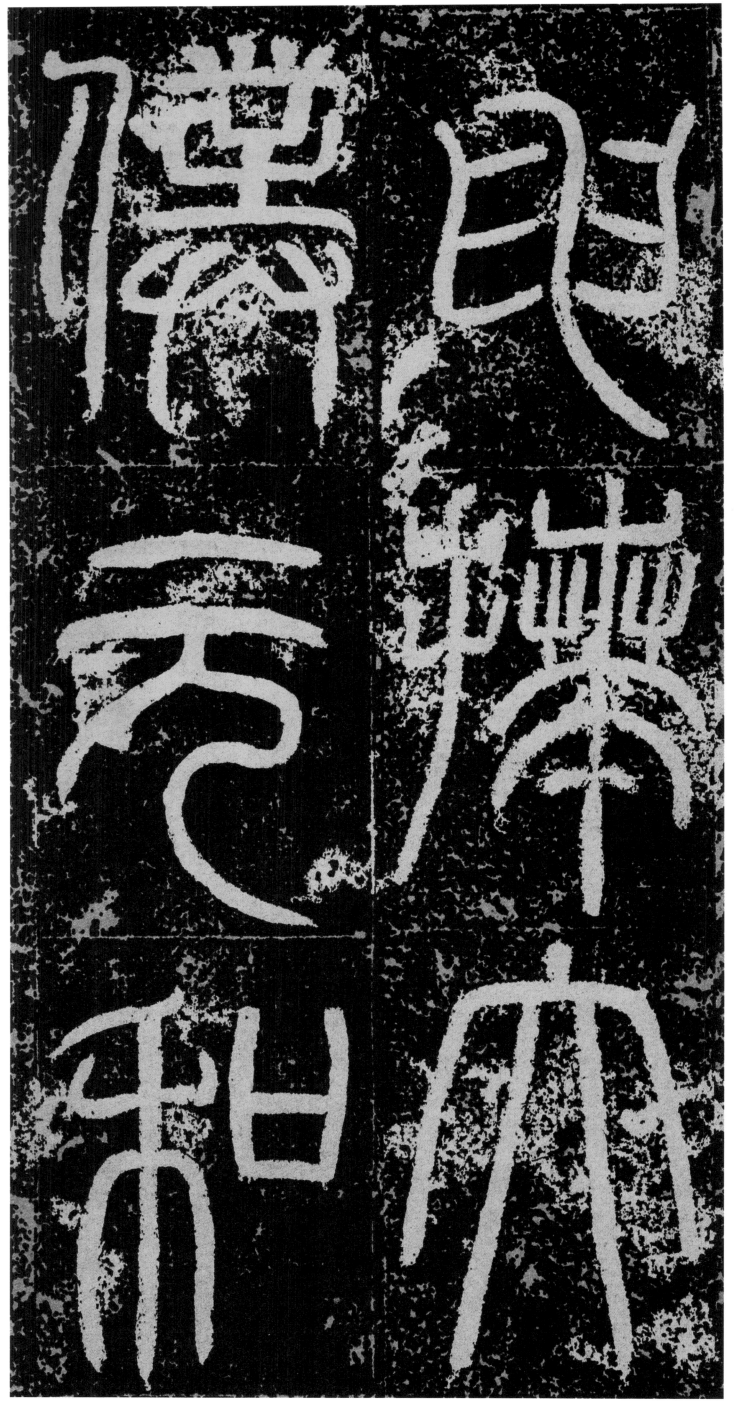

申，拜大（太）仆。元和

18

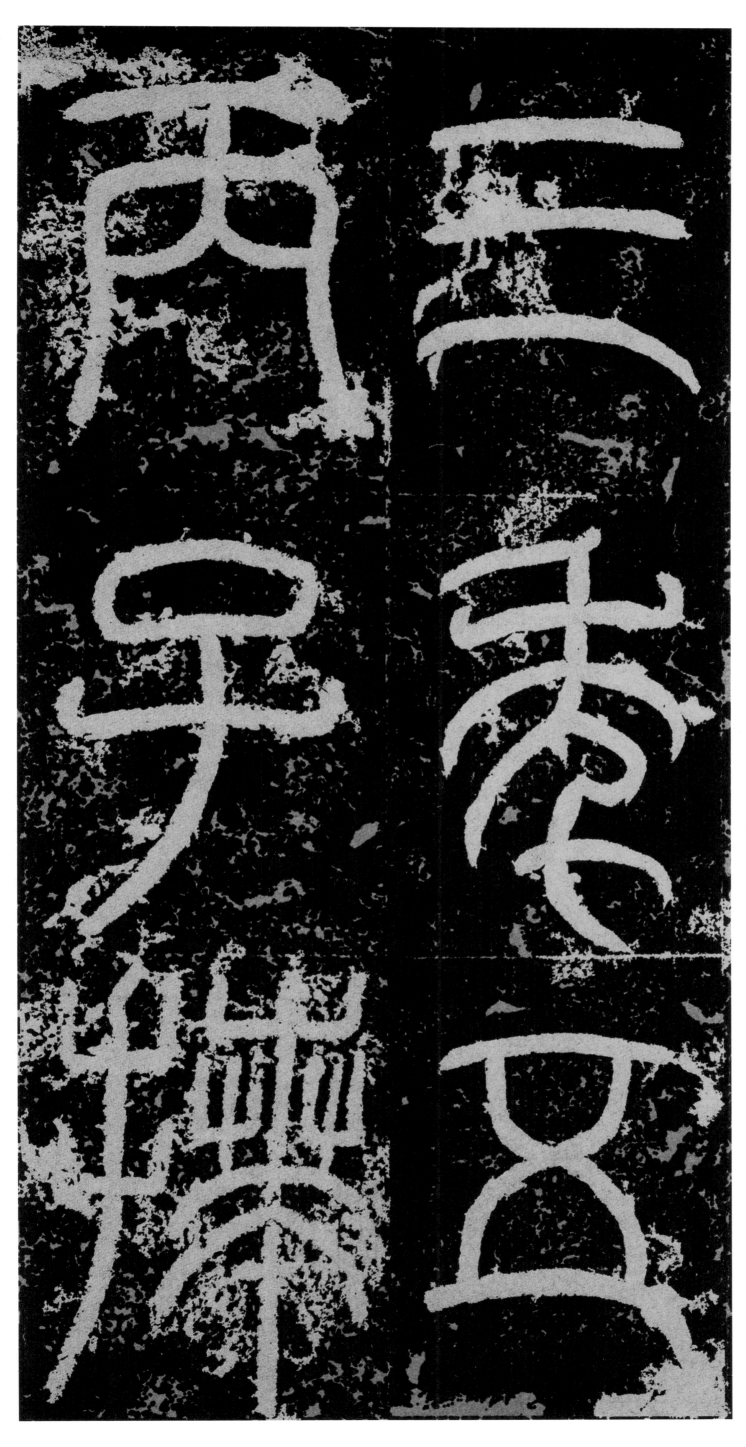

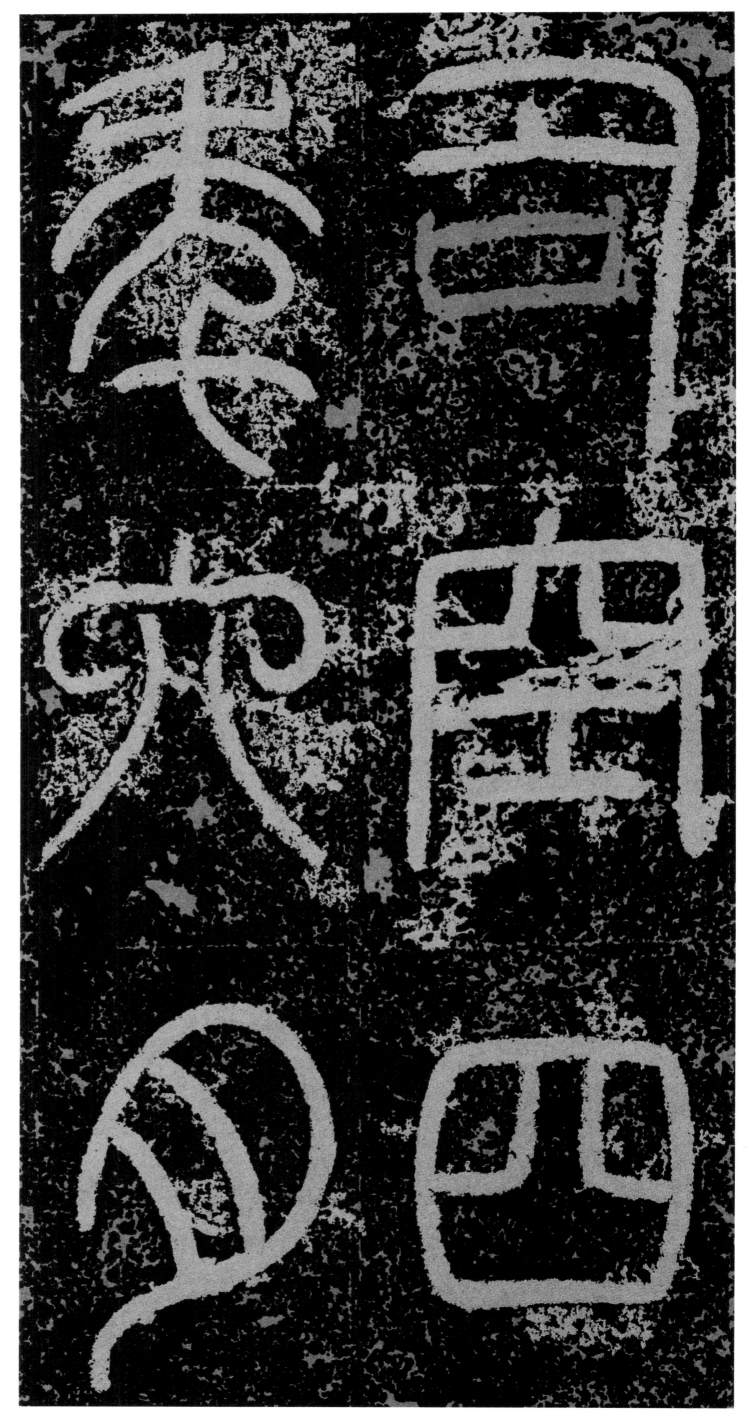

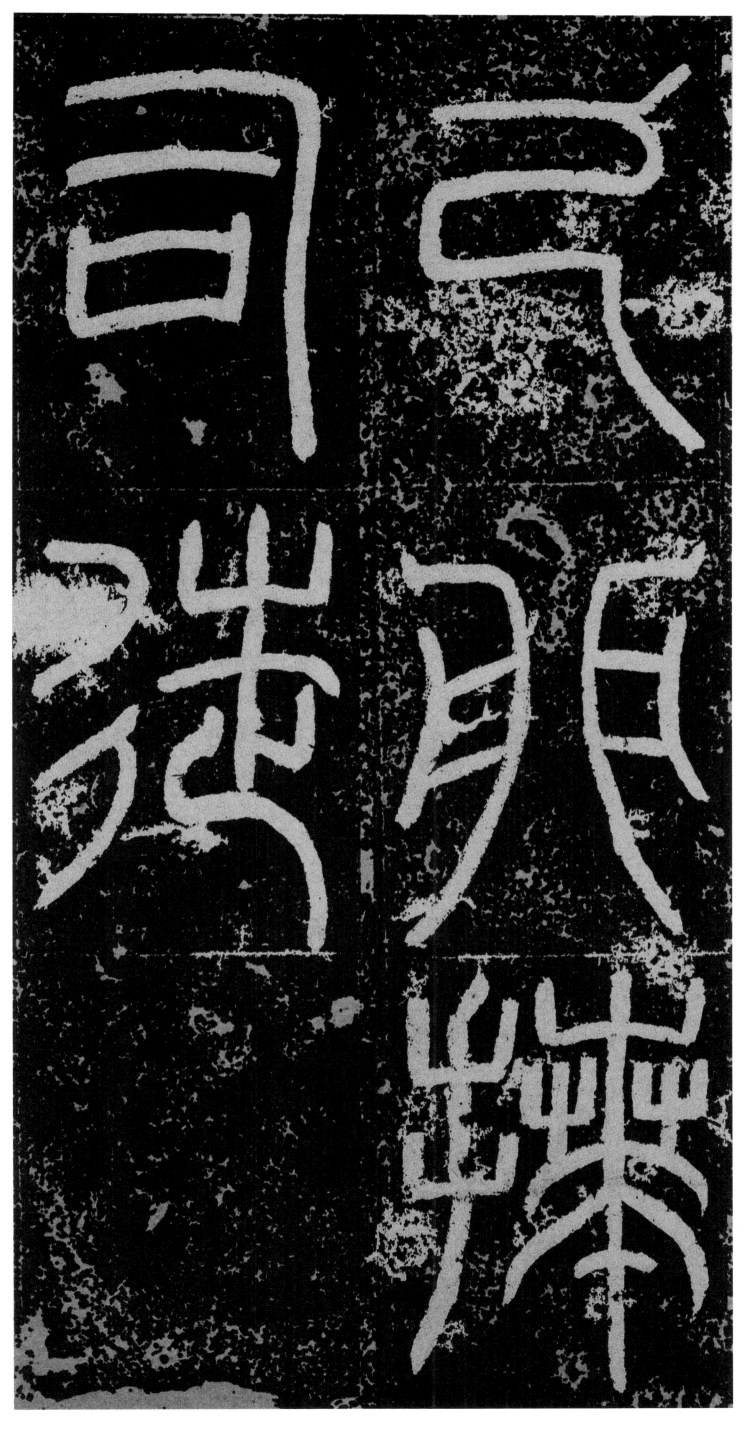

己卯，拜司徒。

21

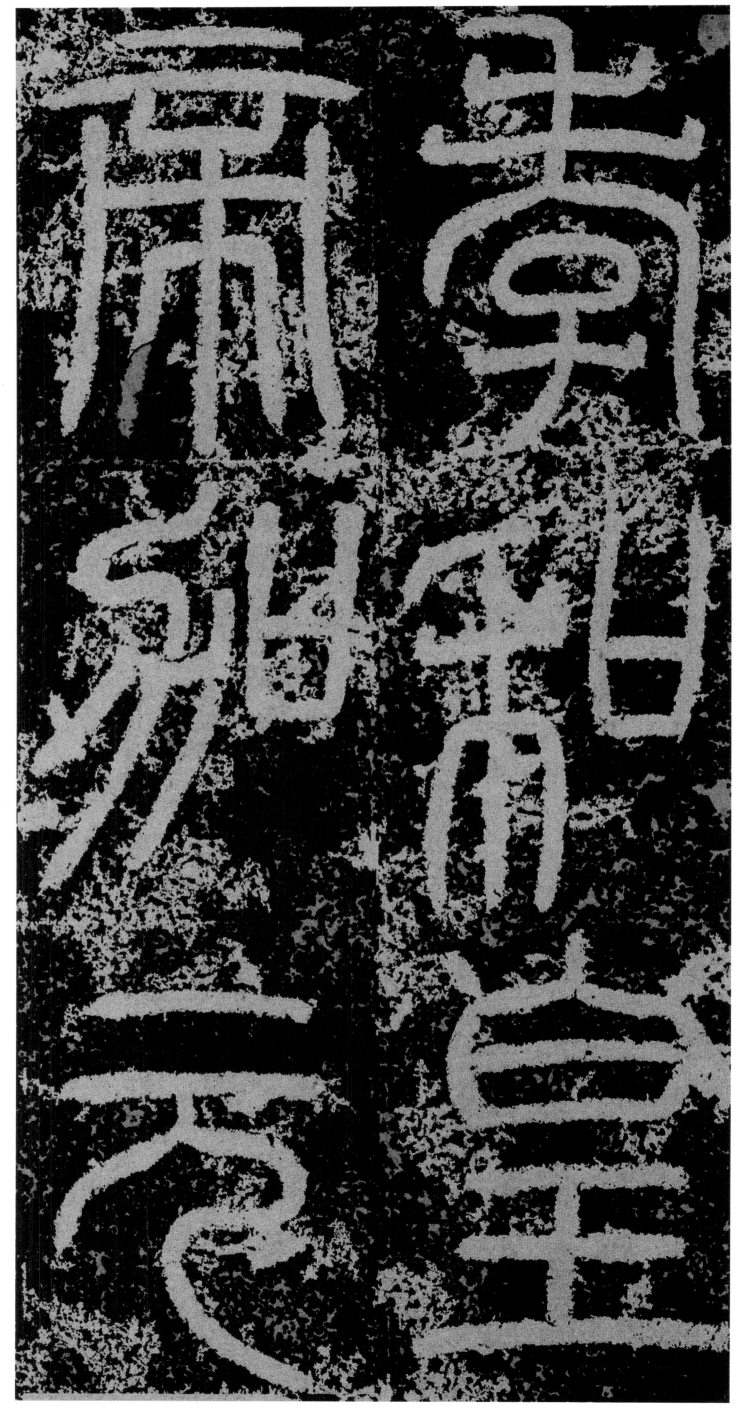

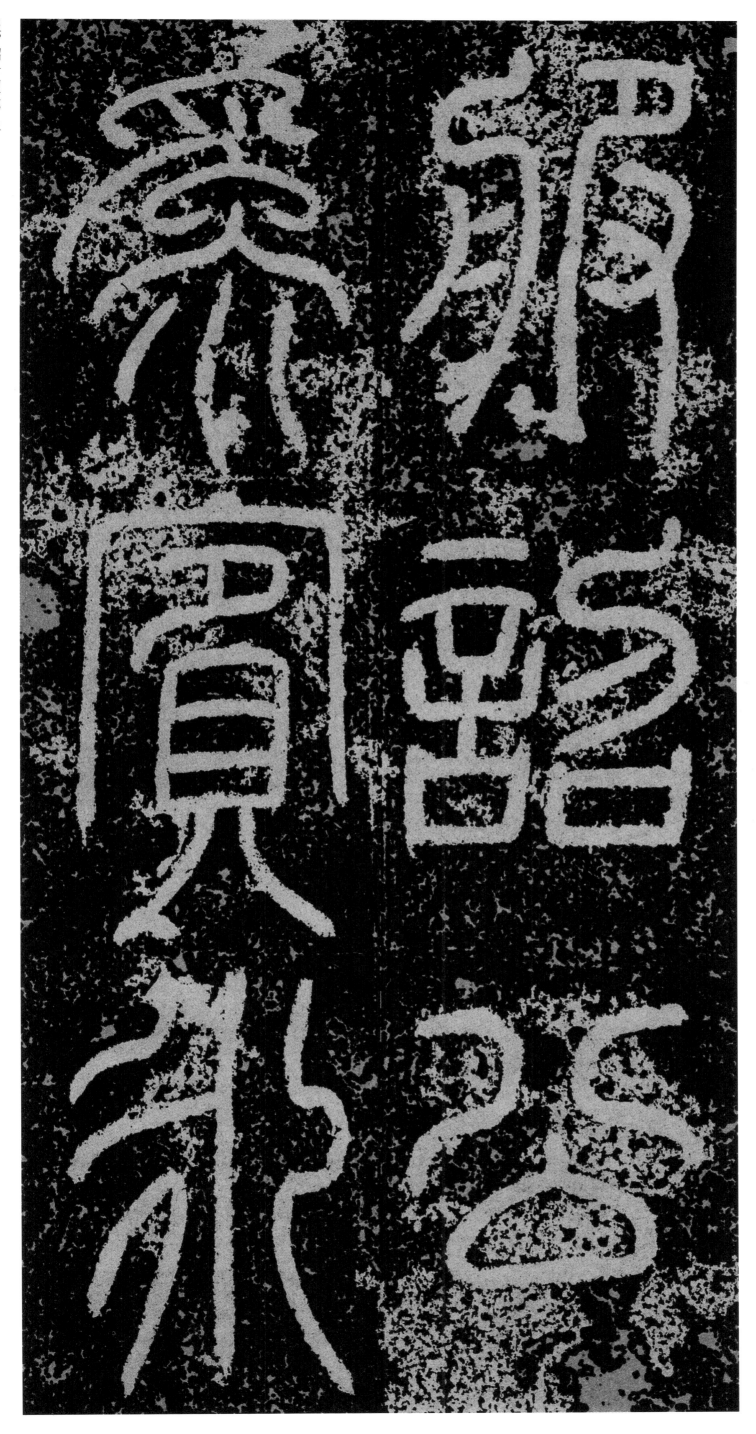

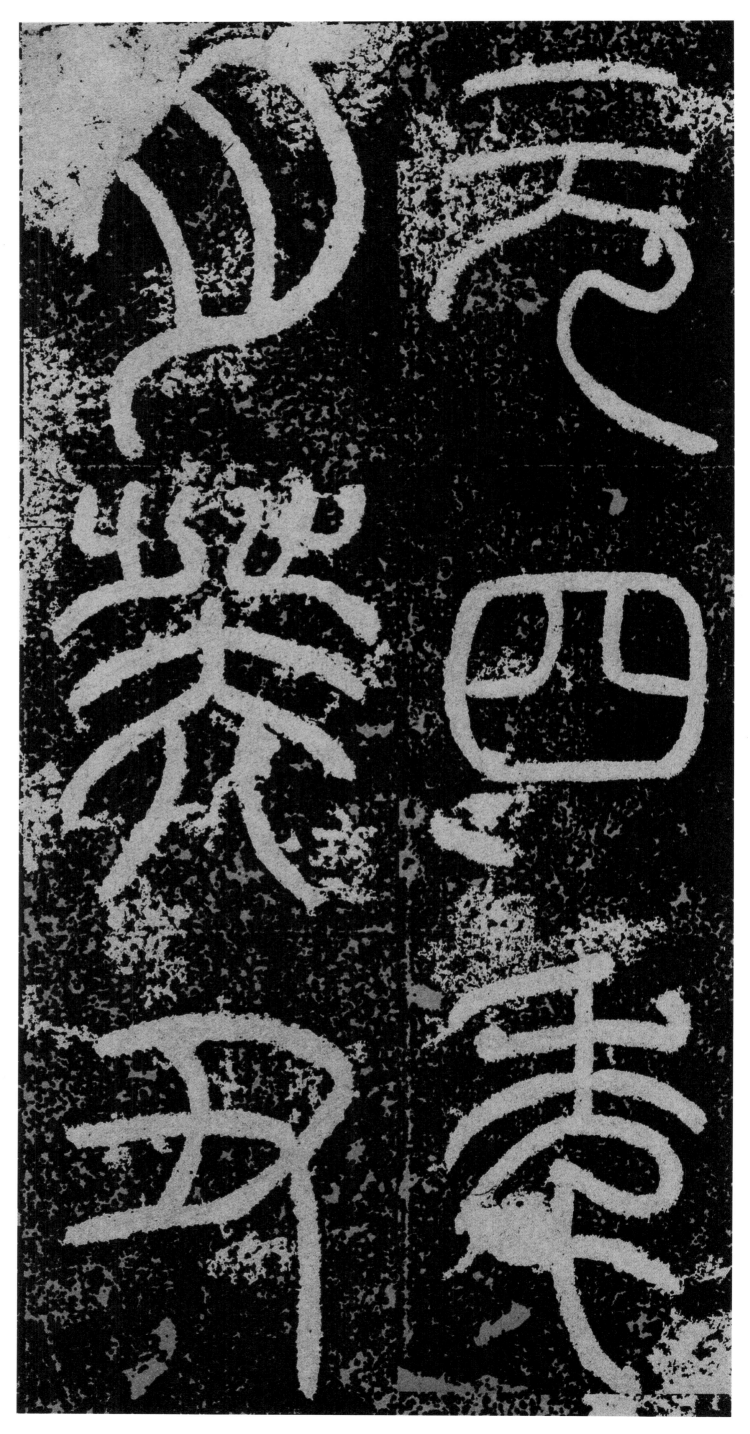

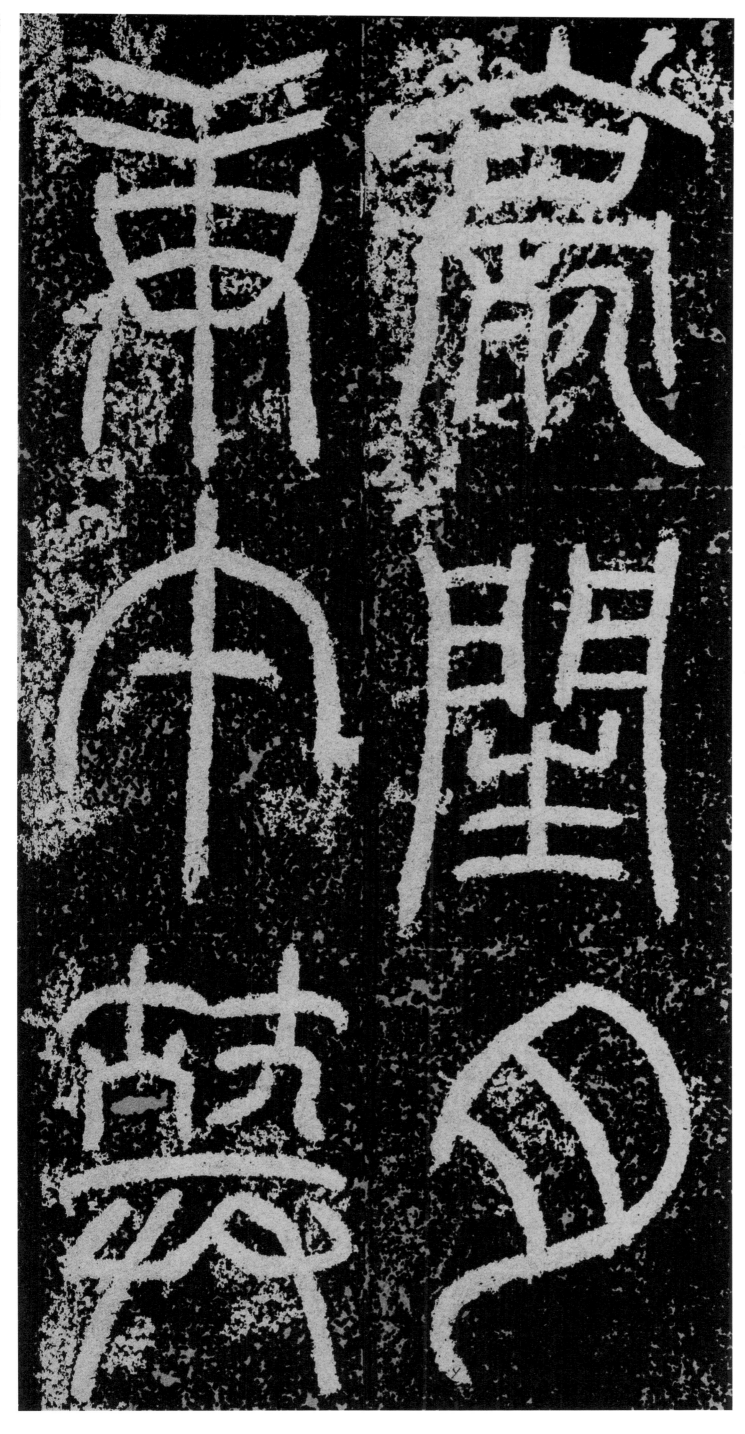

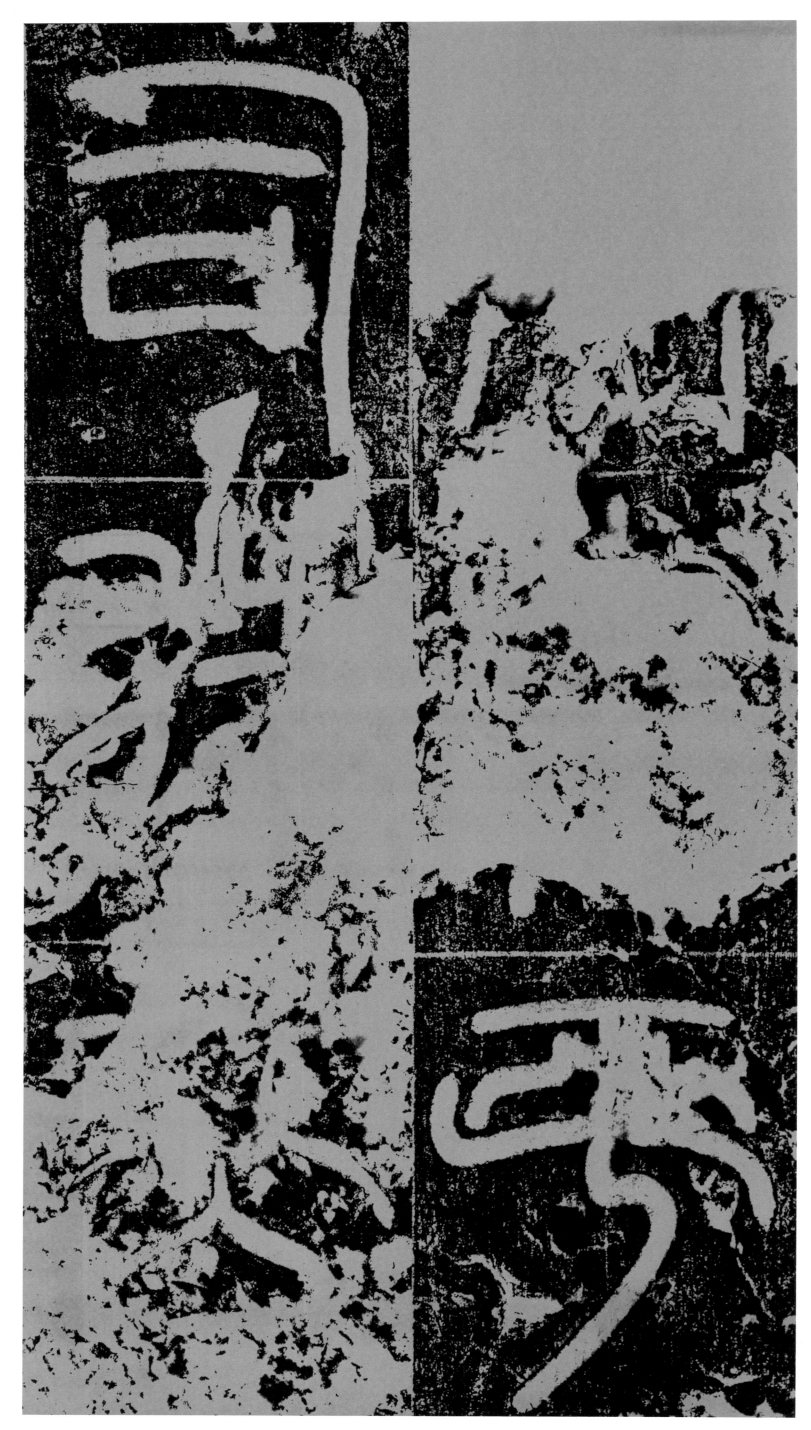



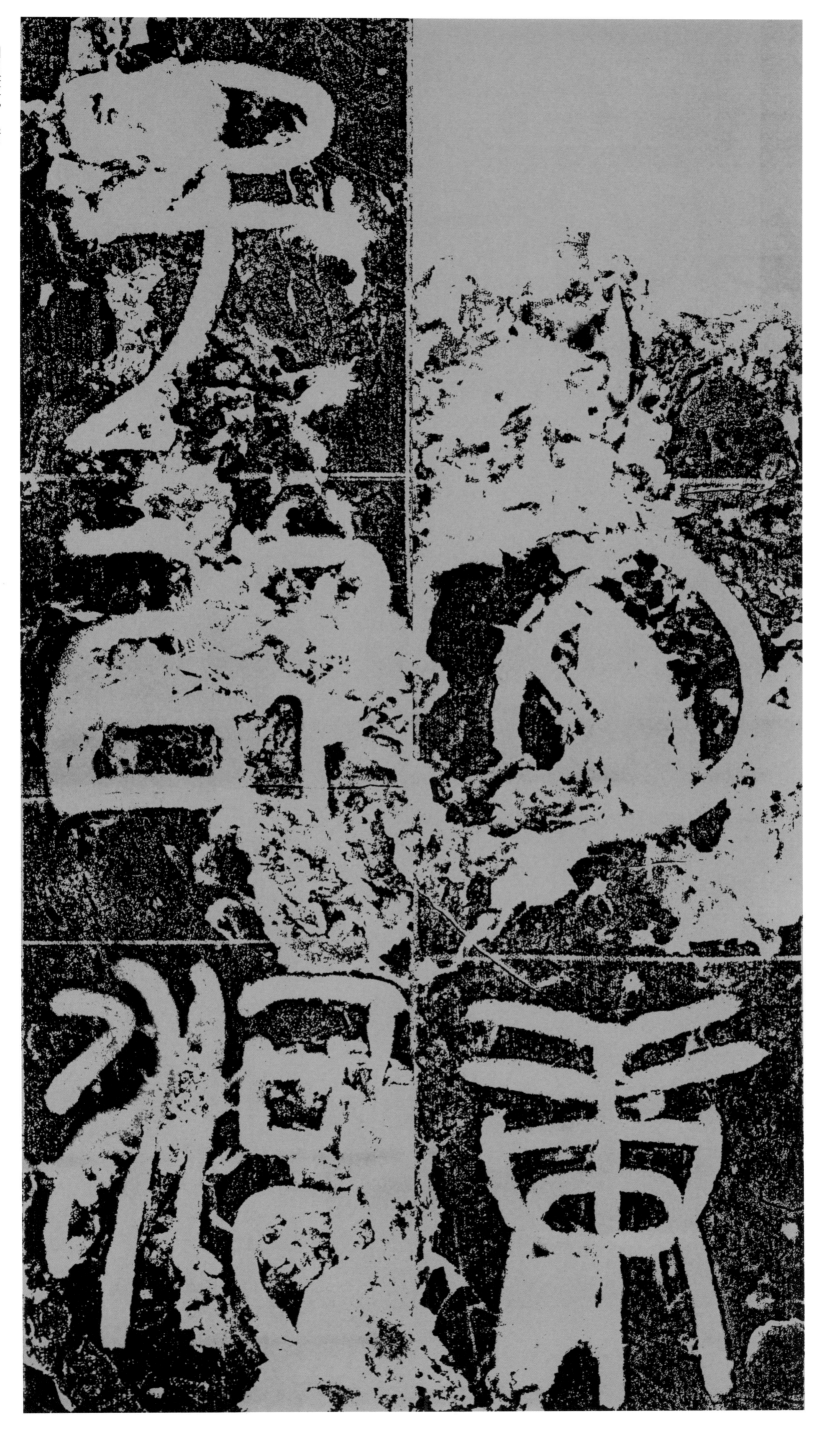

......□月庚子，以河

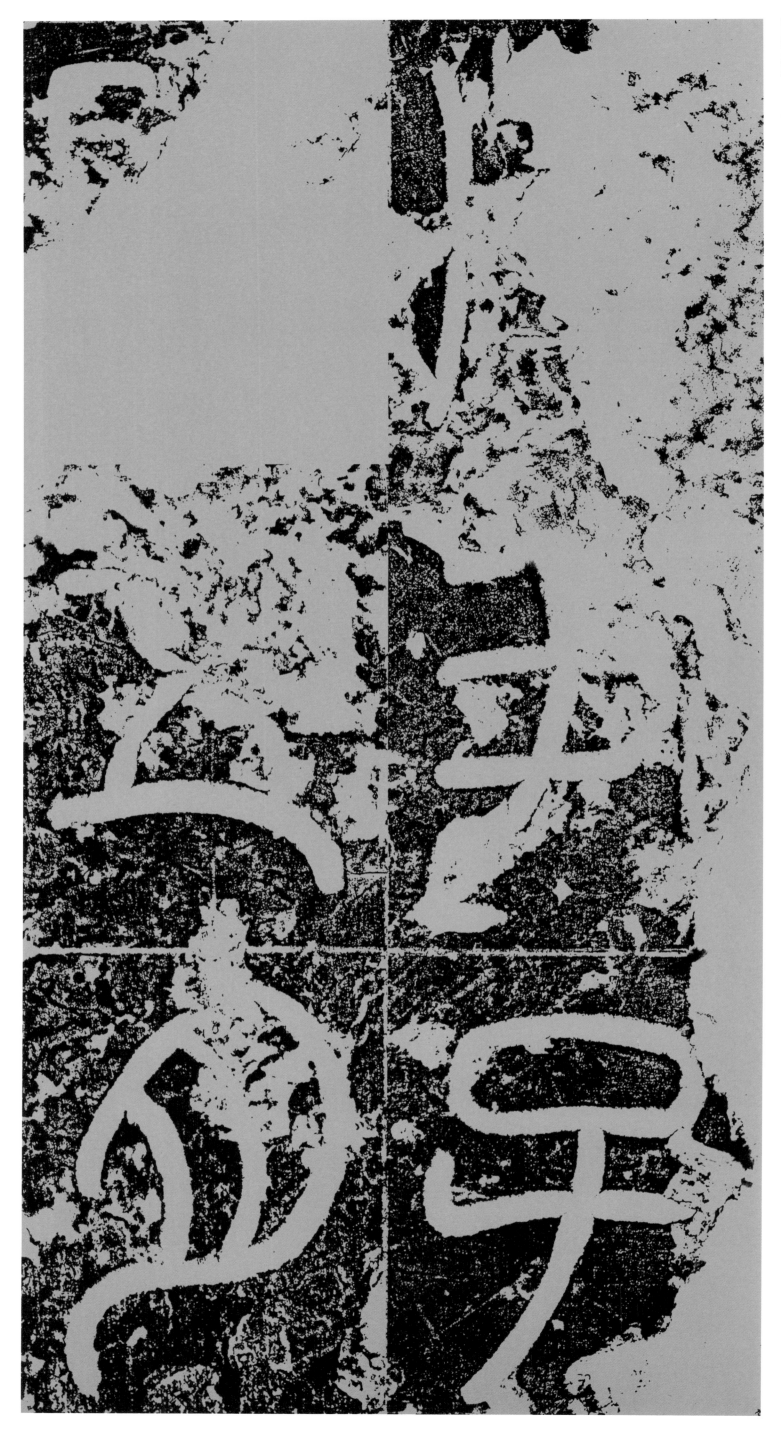

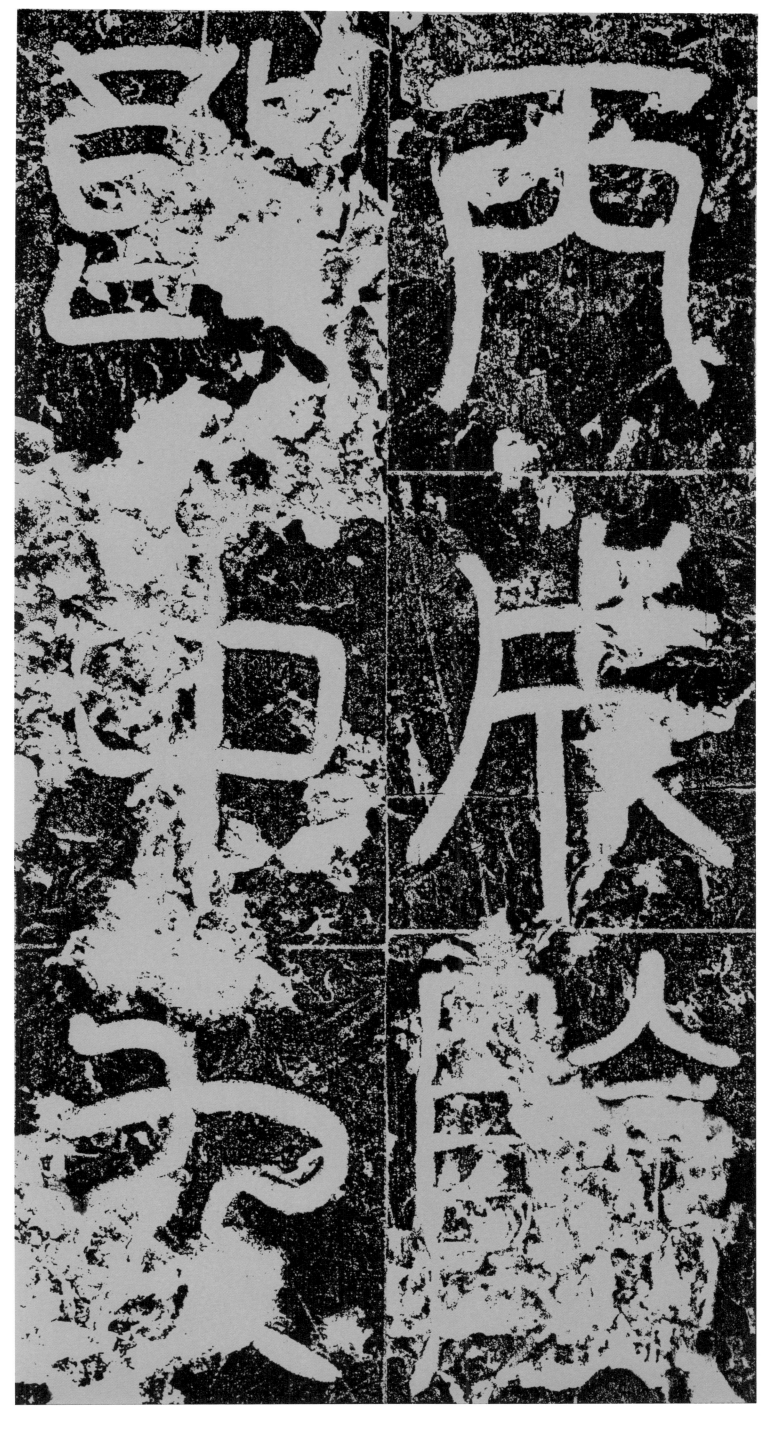

丙戌，除郎中。九

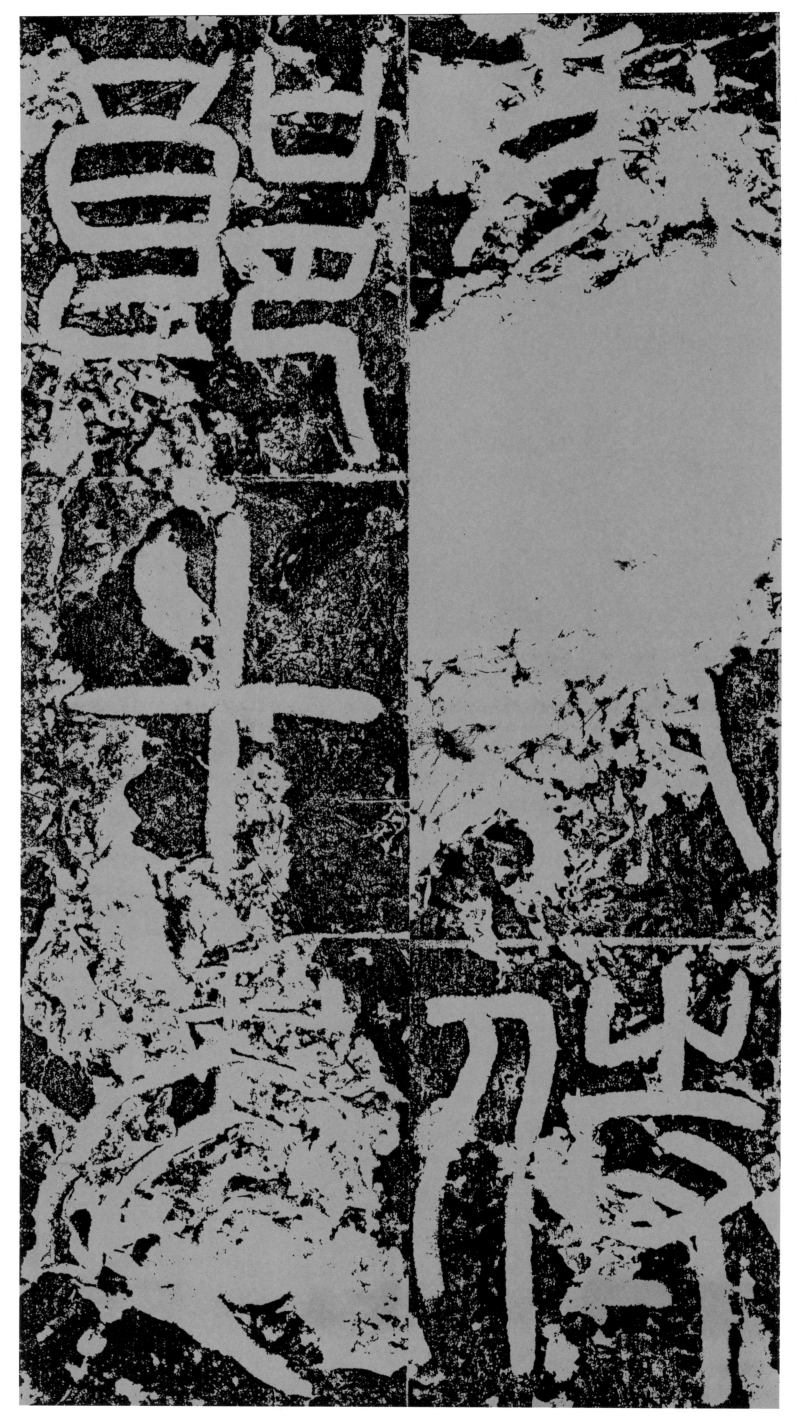

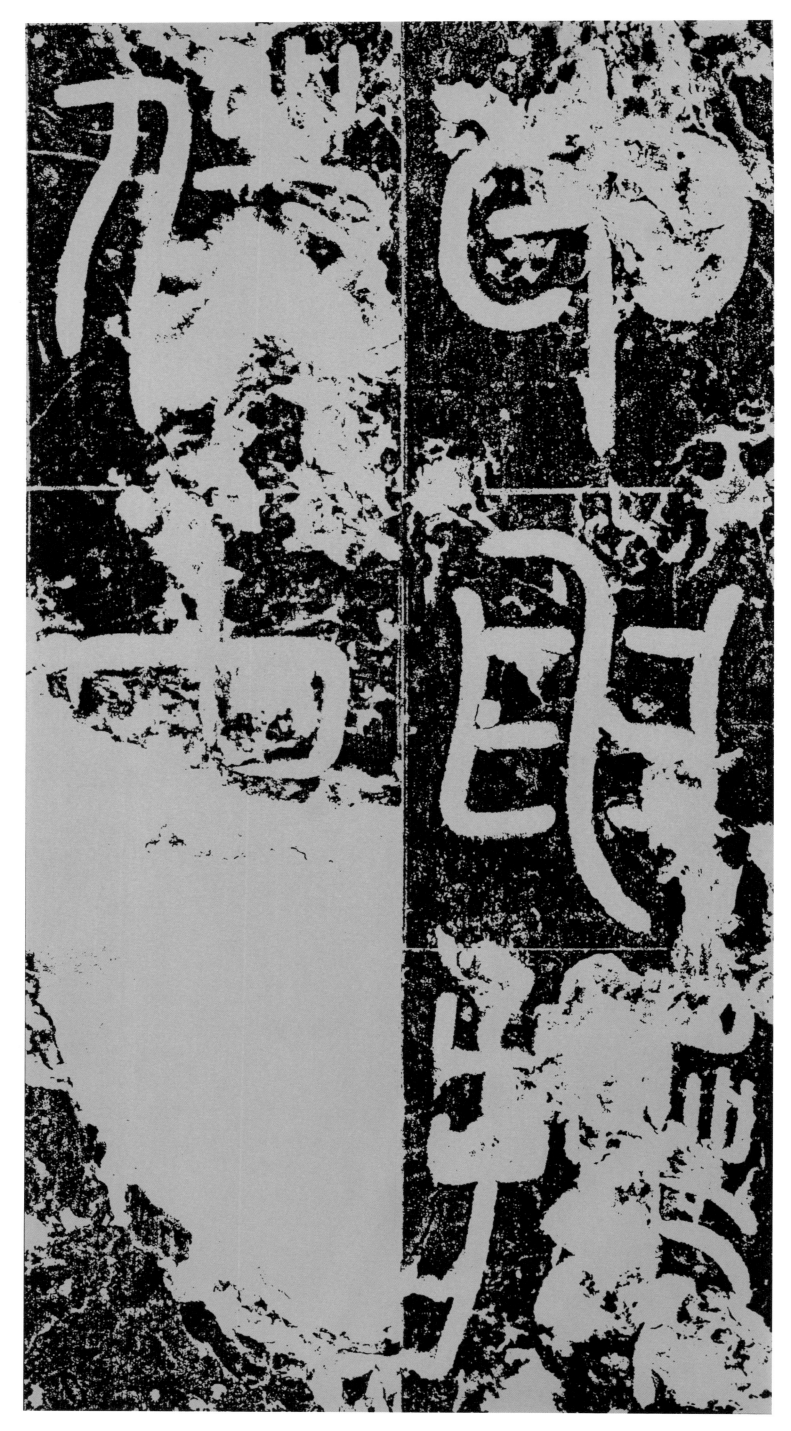

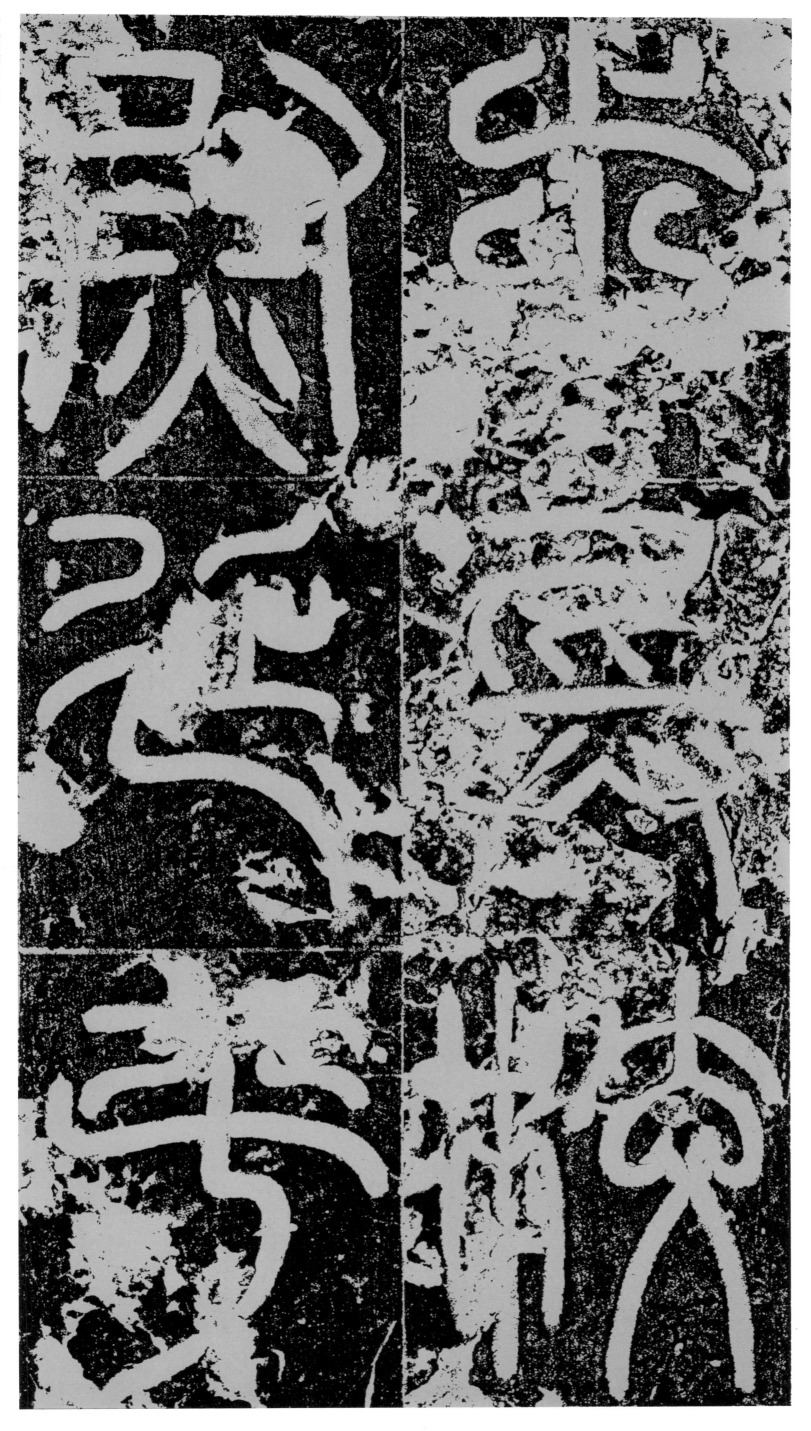

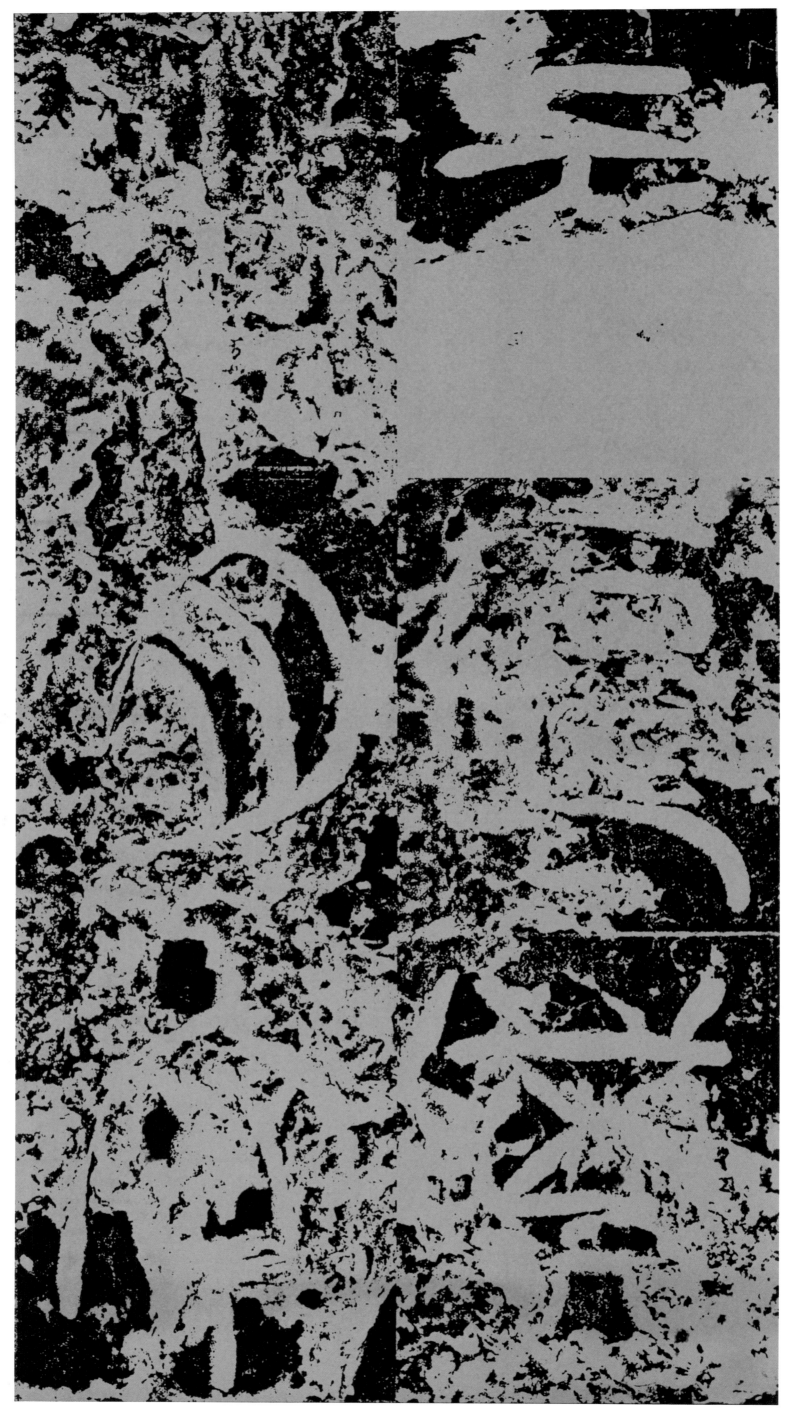

元（年）……（将作大）匠。其七月丁

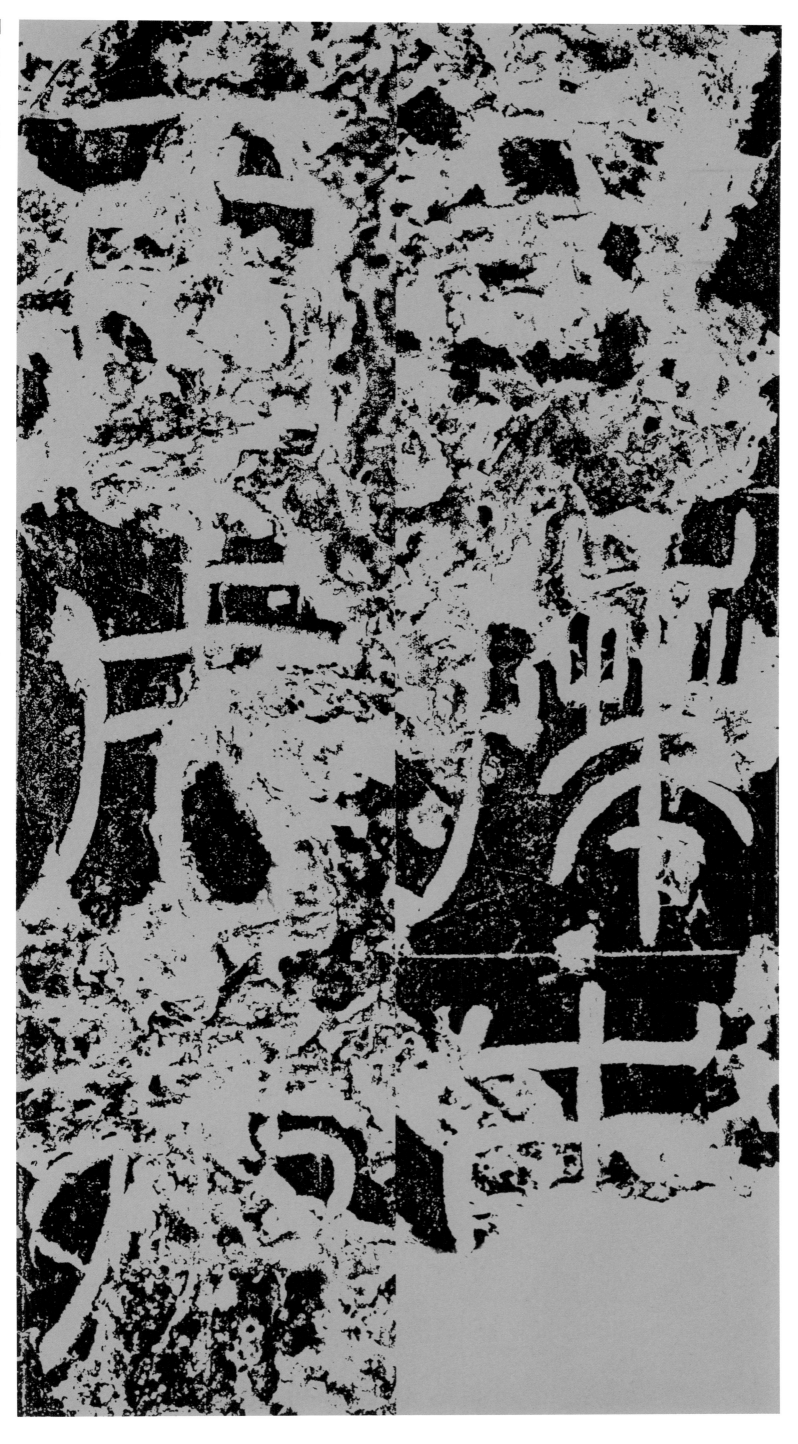

拜大（太）仆，五年……（元）初

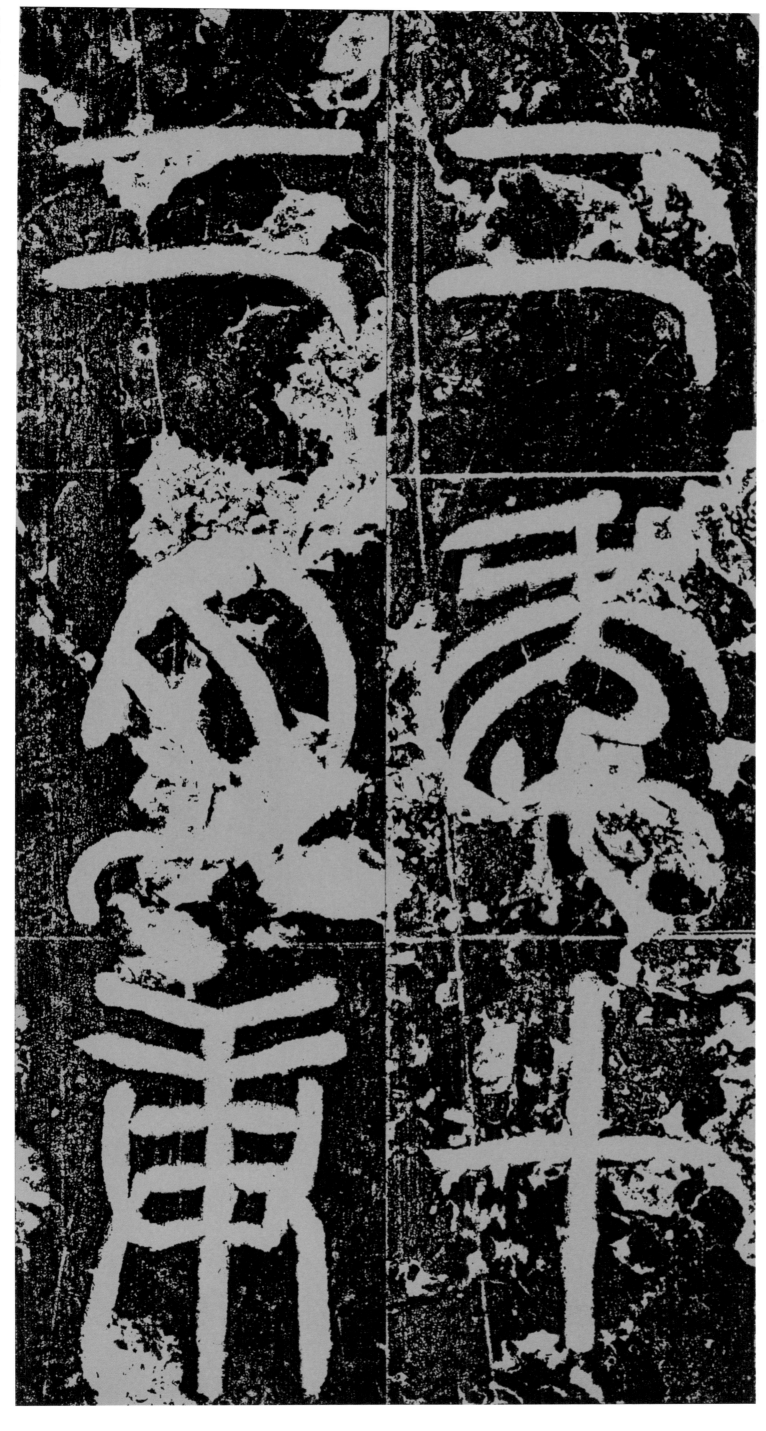

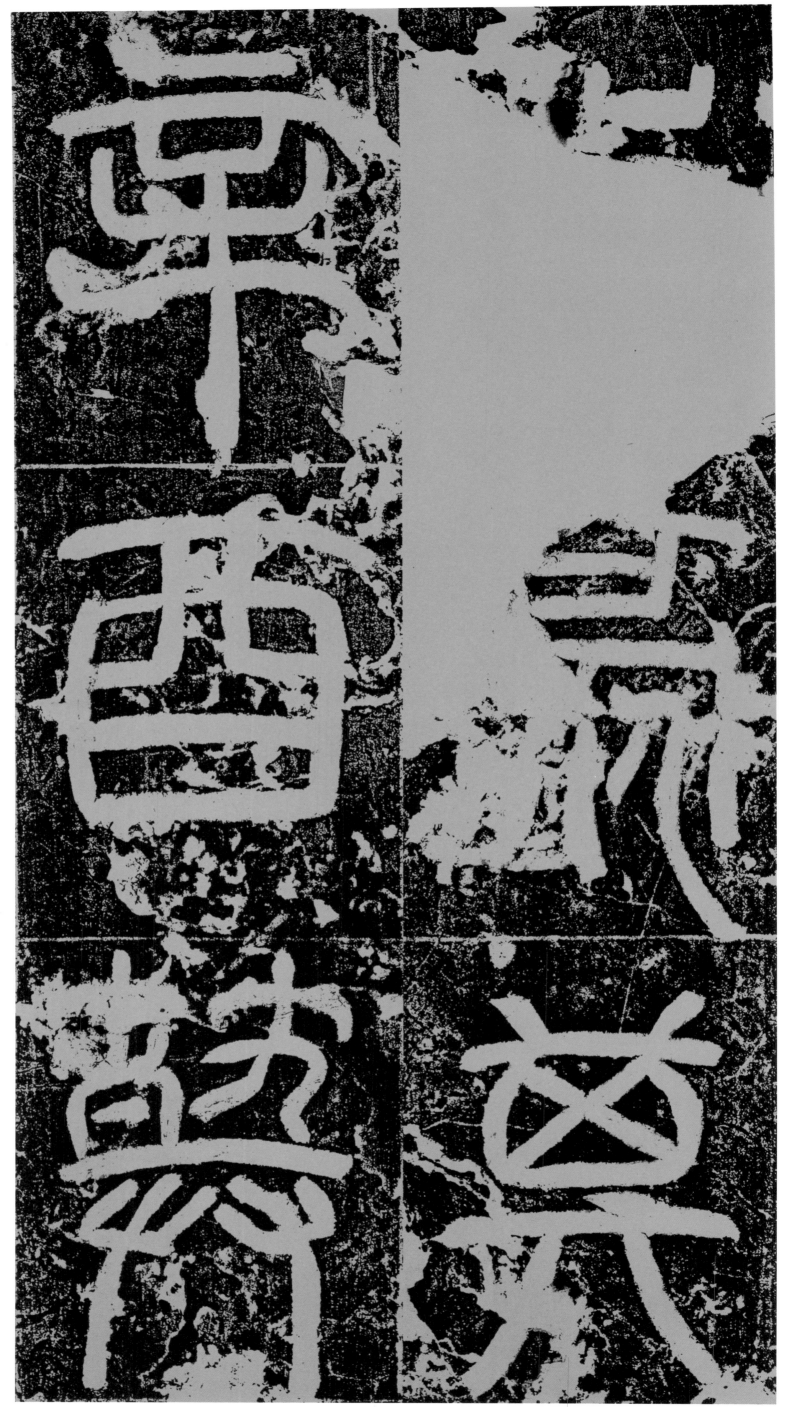

戌……薨，其辛酉葬。